圖解合成器入門

一次搞懂**基本原理**和**製作方法**，自己的**音色**隨你**自由創造**！

松前公高 著　陳弘偉 譯

前

言　有關本書（Rev.2）改版

在合成器嶄露頭角的 70 ～ 80 年代前期，那時所推出的最新款類比合成器，已有不少專門介紹機型的書籍。

然而，80 年代中期以後面臨數位轉型。各廠牌開始有各自個別的音源方式（例如加法、減法、FM 等類型），音色製造也變得較為特殊，內建音色（初始設定效果）相當優秀且數量相當多，因而我們從「製造音色的時代」進入「選擇音色的時代」。在這樣的演變下，使用類比合成器製造音色的方法逐漸被遺忘「成了非必要的工具」，從內建音色選擇喜歡的音色成為今後的普遍做法。因此，市面上也沒有類比合成器的音色製造書籍。

在那之後，又歷經取樣類比的數位合成器為主流的時期，這段時期我執筆了兩本書，分別是合著的《合成器系統法》（1998 年）、以及本書的初版《合成器入門》（2007 年）。在和年輕一代的合成器樂手聊天時，聽到他們說「閱讀我的書後終於把合成器搞懂了」、「對於音色製造非常有幫助」，都讓我感到相當欣慰。初版時間距今已超過 10 年，因此希望透過這次的改版（Rev.2），給予現在的初學者或想進一步了解合成器的人有所幫助。

特別是牽涉到軟體的部分，有些書籍的內容很快就會被淘汰，像是《Windows98 完全攻略法，祕技 99》之類的書，現在還有誰想閱讀？因此，我寫這本書會避免這種情況發生，內容不管什麼時候閱讀都合適。無論是 20 年後，甚至 20 年前都是值得閱讀的內容。雖然現在是軟體時代，但本書刻意以硬體合成器做為內容的主軸（不過換做是軟體合成器也完全相同），不在於教會各位熟練「這個機型」的操作，而是精通「類比合成器的全部」。因此，基礎部分與初版沒有太大的不同。不過，改版內容會有我在大學或專門學校的教學精華、以及初版沒有寫到的部分，還有經過 10 年的變化所必須修正的內容。期待將來有機會與閱讀過本書、充分了解合成器的你們共同演出。

2018 年 11 月 松前公高

INTRODUCTION

合成器的英文是SYNTHESIZER，當動詞時是「SYNTHESIZE」。合成器的意思有1.統整、整合（相反詞：analyze）2.將構成的成分加以混合，合成的工序。（參考yahoo!Japan辭典，出處《Progressive英日中辭典》）。在「合成」後面加上表示「人或物」的「er」，就變成「合成聲音的東西」。真的就是字面上的意思。不過，合成音樂又是指什麼呢？

例如，就音樂上而言，我們不會說「合成」鼓組、貝斯和吉他或人聲，而是稱「混音」、「混合」。「合成」給人的印象還有更高層次的合體，就是把各種聲音混合成一個聲音，我們稱之為「合成」。

1970年代，日本把合成器塑造成「什麼聲音都能做出來的夢幻電子樂器」。從原理上來看的確如此，但這樣的說法實際上並不完全正確。幾乎所有的聲波都具有可以分解成複數的正弦波（sine wave）的法則。反過來說，「如果大量合成正弦波，什麼樣複雜的聲音都應該可以製造」，這麼說來，合成器的確可以創造出任何想得到的聲音。這樣的思考方式，就稱為「加法合成」。

「合成」這個詞彙最為適切的合成（Synthe）方式，就是加法合成。從原理上而言是可能的，但實際上類比回路並不安定，而且需要大量的振盪器，價格不菲。此外，即便上述的條件都能夠克服，也只不過是以波形電平重現短波形無任何變化的反覆內容，實際的真實樂器從起音部分開始就有極其複雜的變化。根據不同的音域或演奏法的差異，音色也會有所變化。類比回路要重現真實樂器必須有近乎不可能的計算與管理。

現在，進入數位時代以來，市面上已經有許多優秀的加法合成的合成器。不過以當時的類比回路來說，實質上是很難重現的。那麼，該怎麼進行「任何聲音都能夠製造」的合成呢？這種方式就是現在也會使用的「減法方式」。詳細介紹會在本文說明，做法是準備較多泛音的振盪器，然後切除不需要的部分（成分／泛音），製造想要的音色。只是，這種做法與「合成」有點不同，這裡我們姑且先不深究。總而言之，合成器就是一種可以製造聲

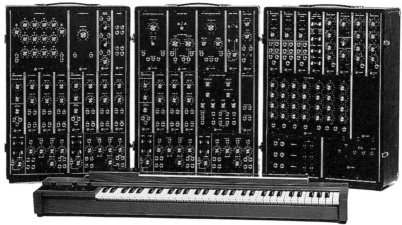

▲ MOOG 的模組合成器

音的樂器(泛音方面參照P15和P51)。

從歷史上來看,1920年代左右的特雷門琴(Theremin)或馬特諾音波琴(OndesMartenot)是這類樂器的始祖,1950年代開發出的RCA Electronic Music Synthesizer是最早被稱為「合成器」的樂器。但是,這並不是一般市售商品,而是以研究用途為主,這種占滿房間的巨大機器完全不像是樂器。BUCHLA與MOOG相繼於60年代開發自己的模組合成器。此後,直到1965年MOOG的模組合成器上市,才發展成商品販賣的形式,可以說這就是現在做為樂器使用的合成器的原點。

爾後,類比合成器在70年代有更巨大的發展。除了體積變小之外,還多了複音(polyphonic)、以及記錄功能,80年代則出現數位合成器。數位合成器提供了很漂亮「乾淨的聲音」。不過,聲音有點「過度乾淨」。音色雖然廣泛,但與搖滾曲風的聲音搭配時,會讓原本的「合成器音色」變得很細而平淡無味。

80年代後期,隨著重新流行起浩室(House)音樂和鐵克諾(Techno),類比合成器的聲音也再度受到關注評價,進而帶動復古合成器市場的活絡。各家廠商的數位合成器新品都附旋鈕、或利用取樣技術重現接近類比合成器的聲音。另外,在軟體音源為主流的時代下,市面上也推出很多模擬類比合成器的虛擬樂器。時至今日,這種「減法方式」的類比合成器構造,除了使用在合成器之外,也被應用到取樣器或鼓組音源等各式各樣的音源上。只要理解類比合成器的構造,就能夠順利進行大部分的軟體音源、硬體音源的操作╱聲音製造。

A BASIC GUIDE TO SYNTHESIZER

AUTHOR : Kimitaka Matsumae

合成器的元件
只有這些

5 PIECES-SIMPLE AS THIS!!

　　「什麼是合成器？」，簡單說類比合成器的構造非常單純簡潔。只要理解方法，九成以上的類比合成器、類比取樣合成器及軟體合成器就會操作了。我們不要以和操作說明書苦戰的方式來學習「該機型」，應該要理解「合成器本質」、「所有合成器整體的共通概念」。如此一來，無論是哪種機型的合成器都能快速上手。本 part 將針對最基礎的部分，也就是類比合成器的構造進行解說。

part 01

➡ 類比合成器的聲音傳遞路徑

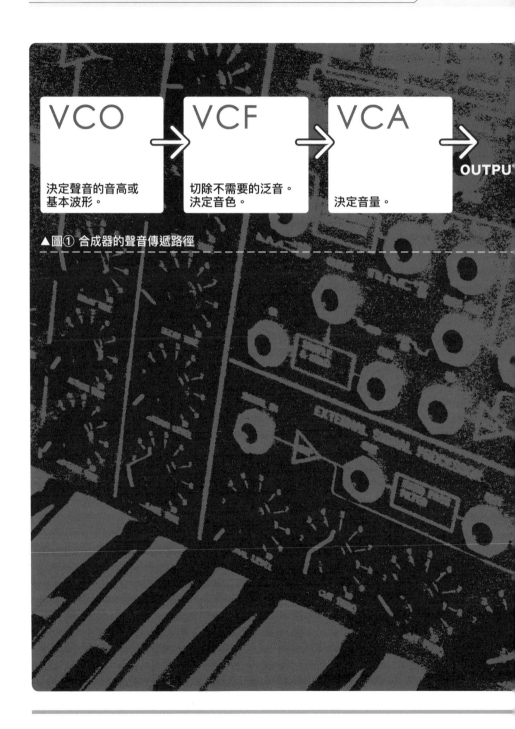

VCO → VCF → VCA → OUTPUT

決定聲音的音高或基本波形。

切除不需要的泛音。決定音色。

決定音量。

▲圖① 合成器的聲音傳遞路徑

Basic Structure

　類比合成器（Analog Synthesizer）發售之初是以模組合成器（Modular Synthesizer）的形式問世。這是將各種元件分成模組區塊，利用導線跳接形成聲音的傳遞途徑，組合成樂器的「構造」主體。不過，實際從效率性來看，左圖的配線是最有效的方式。因此，後來發售的小型合成器便由利用導線布置聲音的傳遞途徑，改成配線已布置完成的形式。換句話說，這種合成器的構造，不但是容易設定聲音的傳遞走向，也非常方便製造聲音。

　合成器是利用聲音的三元素「音程」、「音色」、「音量」，依照左圖的程序來操作的形式。首先，在振盪器（VCO）做出基本的波形，也是決定音高的區塊。這裡我們選擇泛音稍微偏多的波形。然後把做出來的聲音送往濾波器（VCF），切除不需要的泛音成分，整頓音色。最後，再送到放大器（VCA）決定音量。基本上這樣就完成合成器的聲音製造了。如何？是不是很簡單呢？

　為了製造更多的聲音，並列配置2至3個VCO，在進入VCF前先送到混音器進行混合聲音的形式，在高級機型中相當普遍。而且，近年很多合成器採用並列兩個VCF，或者是串聯的形式。另外，在VCA後端搭載效果器等的方式也變成標準配置。不過，基本的聲音製造程序完全相同（參照P63）。合成器的實際排列配置也幾乎如左圖所示，若和左圖不太一樣也沒有關係，請仔細看介面一定可以找到各區塊的位置。大部分的類比合成器都是以這樣的程序來進行聲音製造。

➡ VCO就是素材的本身 ────────── V C O

　　VCO是Voltage Controlled Oscillator的縮寫,意思是「受電壓控制的振盪器」。Voltage Controlled的「VC」在類比合成器中是指用來控制聲音的電壓參數值,Oscillator是振盪器。VCF的「F」是濾波器(Filter),VCA的「A」則是放大器(Amplifier)。雖然現在採用類比取樣(Analog Modeling)的數位合成器或軟體合成器都不是利用電壓控制,嚴格說來,以「VC-」命名並不正確,也可以直接稱振盪器、濾波器、放大器。但類比合成器是之所以加上「VC-」的由來,所以本書稱為VCO、VCF、VCA。

　　振盪器是「生成聲音的本體」,可指定「做為基礎的波形」和「音高」。然後,VCO所產生的聲音會透過濾波器等進行加工。因此,比喻成料理的話,相當於「食材」的部分。如果食材本身的條件不好,再厲害的廚師烹調出來的味道也會受到先天條件的限制。事後很難不用極端的調味方式補救。數位合成器的早期幾種機型,振盪器的音色都不太理想,聲音大多都經過濾波器或效果器等大量的粉飾處理。

　　反過來說,只要是好的食材,就算是新手廚師也可以做出非常好吃的料理。早期的類比合成器的聲音非常厚實,直接使用就已經相當有魄力。所謂優質的音色,是指來自於好的振盪器所發出的聲音。食材本身好的話,廚師只要稍微料理一下,就是一道美味佳餚。

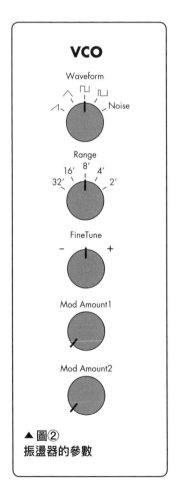

▲圖②
振盪器的參數

➡ VCO內建的波形　　　　　　　　　　vco

　　類比合成器的VCO（Oscillator）有幾種簡單的基本聲音波形。之後推出的數位合成器不僅有更大量的複雜波形，還有一種PCM的音源，甚至是直接使用樂器的聲音波形。這個單元要來介紹最基本的類比合成器。

　　一般類比合成器的波形有鋸齒波（SAWTOOTH WAVE）、三角波（TRIANGLE WAVE）、方波（SQUARE WAVE）、脈衝波（PULSE WAVE）、噪音（NOISE）等。詳細內容會在PART02說明，這裡要先介紹具代表性的鋸齒波（**AUDIO FILE 01 ：鋸齒波的聲音**）和方波（**AUDIO FILE 02:方波的聲音**）。鋸齒波顧名思義就是波形像鋸齒狀。這個波形包含了所有的整數泛音列，聲音十分明亮，適合使用在各種音色製造，可以說是含有最多細節的聲音。另外，長得方方正正的是方波，只有奇數泛音，適合用於製作木管樂器等的音色。方波幅度若不是50／50，就稱為脈衝波。

　　根據基本的頻率，波形的差異取決於整數倍的高頻成分「泛音」的多寡。想要先進一步了解泛音的人，請參照P15的專欄。

➡ VCO的音程設定　　　　　　　　　　vco

　　振盪器的音高決定方法有很多種，有以切換開關的方式每八度變化的類型，或以半音為單位來變化的旋鈕類型等。（**AUDIO FILE 03:八度音切換 半音單位 連續音程的設定**）。因為音高可以改變的關係，所以琴鍵數少的鍵盤照樣可以從低音彈到高音、或是使用非一般Do Re Mi Fa Sol排列的音階。

➡ Cutoff是聲音製造的訣竅！ VCF

在VCO製作完成的音色會送往VCF（Voltage Controlled Filter）。VCF是利用電壓控制的濾波器。濾波器就是「過濾掉不要的部分，只保留需要的成分」。在合成器上的作用，就是將VCO製造出來的聲音區別出高音域、低音域等的成分。依據過濾的作用方式，濾波器有幾種不同的類型。其中最常使用的是低通濾波器（Low Pass Filter，簡稱LPF）。這種濾波器是讓低頻（Low）通過（Pass）的類型，因此可以切除高頻成分=明亮的泛音成分。將截止頻率（cut-off frequency）的旋鈕轉大，濾波器就會打開讓所有的聲音通過，形成明亮的音色。相反的，如果將旋鈕轉小，就連低頻的聲音也會被切除，而形成灰暗的音色（AUDIO FILE 04：低通濾波器的Cutoff變化）。

這個旋鈕在合成器的聲音製造中也是關鍵部分。有些機型的旋鈕在顏色或大小上甚至都與其它旋鈕不同。因此Cutoff的調整方式相當於廚師的刀法。雖然素材本身也很重要，但怎麼善用素材關鍵在於廚師。即便是音色很漂亮的素材，在濾波器的改造之下可以變得典雅，也可以變得粗糙，甚至平庸，這正是有趣的地方。

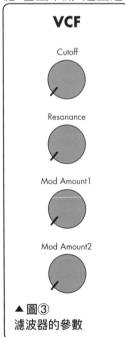

▲圖③
濾波器的參數

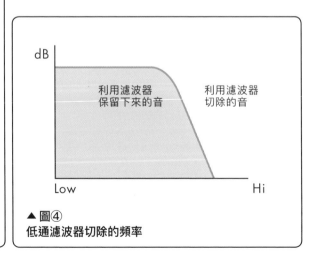

dB

利用濾波器保留下來的音　利用濾波器切除的音

Low　Hi

▲圖④
低通濾波器切除的頻率

➡ VCF的Resonance也是關鍵！ — VCF

在濾波器的參數中，還有一個很重要的聲音製造要素，就是「共振（Resonance）」。有些機型稱為「PEAK」或「Q」。請見下方的點狀圖。左圖大概看得出來是什麼圖案，不過描出輪廓線的話，是不是更容易辨識圖案了呢？

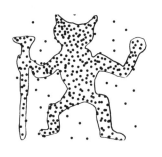

共振的作用（示意圖）

共振是指利用濾波器讓周邊已被切除的音域更為清楚可辨，藉以強調截止頻率附近的泛音。將這個旋鈕轉大，會形成特徵強烈而尖銳的聲音。（**AUDIO FILE 05：不斷提高共振 / 提高共振後轉動Cutoff旋鈕**）。如果再把共振值往上調，最後濾波器自身就會振動而產生聲音。有些音色就是利用濾波器振動音所製造出來的（**AUDIO FILE 06：讓共振振動製造有趣聲音**）。

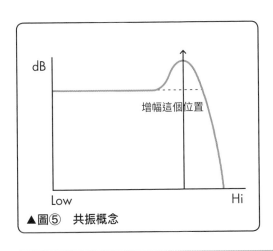

▲圖⑤ 共振概念

➡ VCA是用來控制音量　　　　　　　　　VCA

　　VCA是Voltage Controlled Amplifier的縮寫，意指透過電壓控制的放大器裝置。這個參數只有「volume」，也就是說只能控制音量。不過，這裡會有個問題。舉個例子來說，我們把TV當成樂器，若說電視機螢幕出現檢驗圖（test pattern）時所伴隨的「嗶」音，是合成器的聲音，應該沒什麼問題吧。

Q：這個「TV樂器」最大的問題是什麼呢？
A：是無法改變音程嗎？不是的，其實世界上有不少樂器都只能發出一個音程。因此，做為樂器的最大問題在於聲音無法停止。

　　一般的放大器都只能播放一定的音量。這裡舉的例子「嗶」音就是無法停止的聲音。以樂器而言，假設彈奏的鍵盤等樂器，若不能發出聲音或停止發出聲音，就無法「演奏」音樂。這就是最大的問題。但是VCA卻沒有這項功能，只能「決定」音量大小聲。換句話說，鍵盤的功能需要有ON／OFF的開關。單純的ON／OFF開關也可以，就像是管風琴，按下去的瞬間發出聲響，手指離開就可以讓聲音消失。不過樂器還需要有各種起音或衰減。而控制起音與衰減的就是波封調節器（Envelope Generator）。很多合成器的VCA區塊裡，都有波封調節器，就像是VCA的一個機能。但是，波封調節器實際上並不是VCA的功能。這又是什麼意思呢？各位先了解至此即可。我會在下一個章節仔細說明。

▲ 圖⑥
放大器的參數

Column 01

什麼是泛音 —— ①

本文中多次提到的「泛音」，在後面的章節也會不斷出現。初學者不懂泛音也沒有關係，不過我還是稍微說明一下。首先，「聲音」是透過振動產生的。簡單說，當發出聲音的媒介振動之後，聲波會經由空氣傳導使耳膜產生振動，最後到達大腦進行感音，形成我們所聽到的聲音。音高是由振動次數（頻率）決定。汽車引擎或直升機的螺旋槳就是很好的例子。轉速快時，就會形成很高的音。振動次數的單位為赫茲（Hz），表示一秒鐘振動的次數。以音樂來說，樂團通常用 A（La）=440Hz 做為合奏等的調音基準。

然而，實際樂器所發出來的音除了該頻率以外，還包含整數倍的頻率。1 倍的音稱為基音，做為判斷該音音高的基音，基音以外，基音的 2 倍或 3 倍、4 倍、5 倍等整數倍的高頻，則稱為泛音。不同的泛音排列就形成各種樂器的音色特徵。VCF 即是透過減去範圍廣泛的基音、或是減去泛音成分，利用保留下來的部分，讓 VCO 製造出來的聲音特徵更明顯的作業。

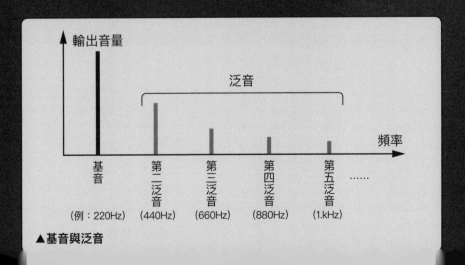

▲基音與泛音

➡ 合成器的聲音傳遞（帶有調變）

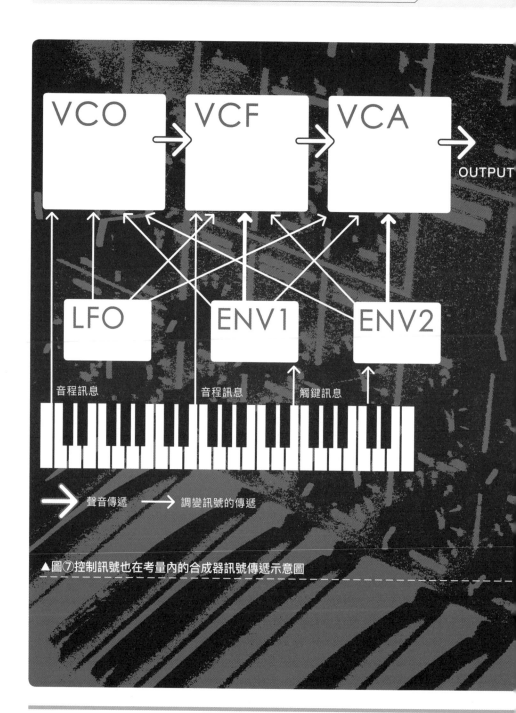

▲圖⑦控制訊號也在考量內的合成器訊號傳遞示意圖

　　合成器的聲音傳遞如P8圖①所示。不過，這是為了加深各位的印象而特意把聲音傳遞途徑畫出來，實際上只會發出「嗶──」聲。若是做為樂器，必須有按下鍵盤時聲音會出現或消失，音色有各式各樣變化的機能。

　　調變（modulation）就是可以做出這類變化的效果。所謂「調變」是指來自於LFO或波封調節器等調變器的訊息（非聲音訊號）。調變訊號可以將指令傳達給VCO、VCF、VCA等任一區塊，使其產生變化。通俗的說法就是「干預」、「搔癢」。上層的三個主角區塊，其實是由下層的調變器在背後操縱，而主角區塊就是被操縱的戲偶，藉此形成各種變化。

　　舉例來說，利用LFO讓VCO發出「咕唧咕唧」聲的週期性變化，音程就會產生規律的搖晃。如果用波封調節器對VCA進行「su～ha～」搔癢指令，被搔癢的接收方VCA也會回應「su～ha～」，發出聲音或停止發出聲音……總之，就是音量會產生變化。在模組合成器中，用於驅動某區塊的配線是利用導線連接，刺激任何想要調變的區塊。不過，現在各位使用的調變幾乎都有限制，驅動哪個區塊也都已經設定好了。因此，會有專用的調變，從外觀來看就配置在該區塊中。

　　比方說，LFO可以調變VCO製造抖音（vibrato）效果。將ENV1接到VCF製造濾波器的變化，或者將ENV2接到VCA做出音量變化，似乎是很常見的做法。不過，請別忘記LFO對VCF或VCA、以及ENV1對VCO和VCA本來就是可以施加調變。

➡ 使用在放大器上 _____ ENV

　　波封調節器（Envelope Generator）通常寫成EG或ENV。構成元素為「ADSR」，取自各功能名稱的字首。由於是接受來自鍵盤的演奏情報，因此屬於預先設定時間變化的調變類型。使用在放大器(VCA)，就會產生「按下琴鍵，發出樂器的聲音」、「手指離開琴鍵，聲音就消失」等之類的作用。琴鍵單純做為聲音ON／OFF的開關時，只能發出管風琴那種聲音。設定ADSR這四種參數，再加上鍵盤的ON／OFF，就可以自由決定聲音的起音時間、衰減的時間。

AUDIO FILE 07:起音的差異、AUDIO FILE 08:衰減的差異、
AUDIO FILE 09:延音的差異、AUDIO FILE 10:釋音的差異

　　鋼琴或木琴是起音瞬間會來到最大音量，所以是A=0。而小提琴等的擦弦聲是弦樂器的演奏特徵，起音會慢慢變大聲，以1～10級分級大約是A=3。釋音時間和管風琴一樣都是手指一離開鍵盤，聲音就會完全消失，所以R=0。管樂等是停止吹奏的瞬間，還會殘留一點聲響，而殘留的悅耳殘響量大約是R=3左右。不過，這些數值只不過是我的推量，實際必須視使用的機型而定，旋鈕數值與秒數之間的關係有很多種類型，需要用耳朵一邊聽一邊微調。

ENV

Attack

A

Decay

D

Sustain

S

Release

R

▶圖⑧波封調節器的參數

起音時間
觸鍵後，聲音到達最大音量的時間

衰減時間
最大音量衰減後，直到保持在一定音量的時間

釋音時間
手指離開鍵盤後，直到聲音完全消失的時間

A　D　　S　　R

延音時間
保持在一定音量的時間

Key On　　　　　Key Off

▲圖⑨
波封調節器的概念

➡ 接到VCF或VCO

合成器的聲音原本就是「不會停止」，也就是說會持續發聲。如同前面舉的「怎麼操縱TV的音量？」例子（P14）。透過鍵盤的ON／OFF打開聲音或關閉聲音，就可以當做樂器使用。我們從「調變如何作用？」的角度來思考，會得到「利用波封調節器做出音量變化」的結論。換句話說就是透過ADSR的形狀（例如圖9）發出聲音或關閉聲音。

那麼，如果把波封調節器接到VCF會有什麼樣的效果呢？

VCA是根據波封調節器的形狀改變音量大小。不過，這邊是用在VCF的濾波器上。想當然，音色會直接產生變化。也就是說，按下鍵盤時濾波器會慢慢地打開，到達頂點時則逐漸合起……類似這樣的運作。

很多合成器都配有兩組以上的波封調節器，常見做法是一個送訊號給VCA，另一個則送訊號給VCF。但是，這種設計只不過是「因為方便使用」而已。其實，波封調節器當然也可以接到VCO。使用在VCA可以控制音量，使用在VCF則可以改變音質，當使用在VCO時就會產生音程的變化。樂器音少有這類音高變化，若要做出類似效果音的聲音時，這種音程變化將非常有效果。

無論訊號送往哪裡，或者說目的地（Destination）是哪裡，調變器的發送源（Source）都一定會產生相應的變化。VCO、VCF、VCA都有各自的作用。思考清楚「想要怎麼樣的變化」，不要搞錯「訊號送往的目的地」也是很重要的。如果說VCO是音程、VCF是音色的話，那麼VCA就是音量。

➡ LFO是肩膀按摩器？ LFO

除了波封調節器之外，LFO是一種具代表性的調變素材（驅動源）。LFO是Low Frequency Oscillator的縮寫，字面意思為「低頻振盪器」。

LFO和VCO一樣都是會發出聲音的振盪器，有關發聲原理，各位可以參考物理、聲音科學、音響或音樂等書籍，通常開頭章節都會提到。

人耳聽得到的頻率在20Hz至20,000Hz之間。20,000Hz（=20kHz）以上的音，是狗等動物才聽得到，因此會被使用在犬笛上。如果是超過低頻範圍呢？這個情況就沒有音程可言，只會聽到噗滋噗滋……週期性的噪訊音（click noise）。

這是無法聽出音程、過於低的音。有人把低頻稱為「低周波」。就是「低周波治療器」的低周波，將軟墊貼在身上通過電流按摩肩膀的器材。我們可以把低周波看做是LFO的調變。

LFO可帶給VCO或VCF低於低周波治療器的低頻振動，真的像是在「揉捏」聲音以製造聲音的變化。換一種方式形容就是帶來「波動變化」的工具。LFO可以自由指定VCO、VCF、VCA等哪一個為觸發對象。當然，指向地方不同也會產生不同的效果（**AUDIO FILE 11：振盪器的低頻部分即是LFO的證據**）。

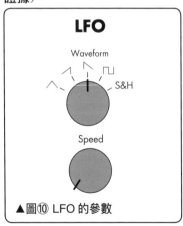

▲圖⑩ LFO 的參數

➡ 各種調變

那麼，若分別給VCO、VCF、VCA不同波形又會製造出什麼樣的聲音呢？VCO是決定聲音和音程的區塊，而VCF是決定聲音明度的區塊（音色），VCA則是決定聲音強度（音量）的區塊。因為是直接帶來「波動」的效果，所以波浪形狀的變化便會呈現在音程、音色、音量上，是指音程產生波狀起伏、音色產生波狀起伏、音量產生波狀起伏。

事實上，這些做為樂器的演奏法已經行之久遠。一般說法如下。
●VCO串接LFO→音程產生波狀起伏=抖音➡（AUDIO FILE 12）
●VCF串接LFO→音色產生波狀起伏=哇哇效果（WhaWha）➡（AUDIO FILE 13）
●VCA串接LFO→音量產生波狀起伏=震音 ➡（AUDIO FILE 14）

▲各式各樣 LFO

因為很重要所以必須重述一次。波封調節器好比指壓按摩器、LFO則是低周波治療器，透過振動驅動主角們產生變化。最終，主角們只會接受自己工作範圍內的變化。如果說VCO是音程、VCF是音色的話，那麼VCA 就是音量。

➡ LFO的波形與速度 ──────── LFO

　　以多少的強度產生波狀起伏?又以什麼的速度產生波狀起伏?或者,波形是哪種形狀? 一般合成器都配有相對應的旋鈕。

　　例如,強度不同也會出現差異。些微的音程變化就能形成優美的抖音,若給予強力的變化則會變成類似效果音的聲音,而不像樂器音了(**AUDIO FILE 15**)。另一方面,變化速度的話又會有什麼樣的改變呢?

　　從鳴笛聲完全變成類似UFO的聲音(**AUDIO FILE 16**)。如果改變波形,聲音的波動方式也會隨之改變,就可以做出警笛聲和救護車的鳴笛聲兩種截然不同聲音(**AUDIO FILE 17**)。

　　LFO的波形通常有以下幾種。

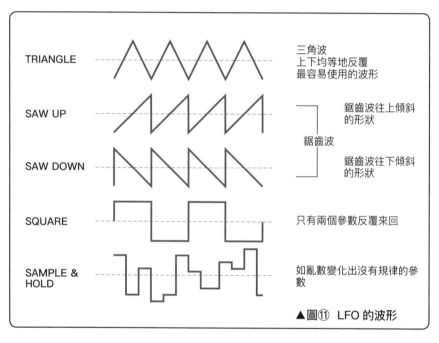

TRIANGLE	三角波 上下均等地反覆 最容易使用的波形
SAW UP	鋸齒波往上傾斜的形狀
	鋸齒波
SAW DOWN	鋸齒波往下傾斜的形狀
SQUARE	只有兩個參數反覆來回
SAMPLE & HOLD	如亂數變化出沒有規律的參數

▲圖⑪ LFO 的波形

　　當中比較特殊的是SAMPLE & HOLD。一定時間為相同的參數,過沒多久又變成別的參數。這種會經常不斷變化的波形,還有「RANDOM」,有些機型會附在內建裡。

滑音 ────────── Portament

　　這個機能與合成器構造沒有直接的關聯性，但卻是最像合成器聲音的重要功能，因此留在本章節最後來介紹。

　　滑音（portament）是指滑順移動音程，和一般樂器的滑奏（glissando）意思相近。若是鍵盤樂器等音程固定的樂器時，我們會把經過該音程往下移動一個音的過程稱為滑奏。但是，滑音則是以連續的、類比型線性形狀進行頻率變化。比喻成拉長號的伸縮管，應該比較容易理解。從某個音移動到某個音，中間經過的音也會發出聲響變化，就像是把兩個音連接起來，黏在一起的感覺（**AUDIO FILE 18：滑音**）。

　　有些廠牌稱這個機能為「GLIDE」。參數設定只有時間的旋鈕。透過這顆旋鈕調整，從一開始的音程到下一個音程所需的時間。

PORTAMENT

0　　10

▲圖⑫
滑音的參數

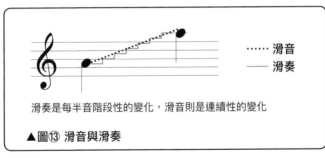

······ 滑音
──── 滑奏

滑奏是每半音階段性的變化，滑音則是連續性的變化

▲圖⑬ 滑音與滑奏

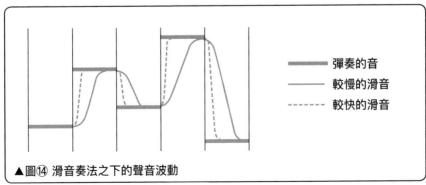

━━━ 彈奏的音
──── 較慢的滑音
------ 較快的滑音

▲圖⑭ 滑音奏法之下的聲音波動

Column 02

令人驚奇的合成器 —— ①

樂團編制雖然沒有鍵盤手，但很希望瞬間發出有趣的聲音、或是狂野不羈的噪音時，很適合使用既輕巧又具特色的音源。而且大多都容易入手。

首先，我最想推薦的是 REON 的 Driftbox。這個產品有很多版本，各版本都可以做出強烈的調變，做為樂器演奏時，可以發出很出色的狂野合成器聲音。

另外，利用手部靜電感應來演奏的特雷門琴（Theremin），在現場表演時就非常有視覺效果。款式多樣，有專門做為樂器使用的高價機型，也有很難找到音程、只能發出「pyu ～～」等效果音的低價入門款。還有外型是俄羅斯娃娃但內部設有回路的特殊款式。

▲ REON Driftbox R（_midi）

▲ MANDARIN ELECTRON Matryomin "Bambina"

▲ ETHERWAVE Theremin Standard

進階使用方式

HOW TO USE FOR CHALLENGERS

　　在 PART01 基礎篇中，已簡單說明合成器聲音的傳遞方式、以及基本構造的部分。本章節會帶領各位更進一步理解合成器，除了介紹各種旋鈕和參數之外，還會說明聲音的變化、使用方法等。我會以不分廠牌、可廣泛應用在任何「類比合成器」的方式進行說明，應該都可以對應到各位持有的合成器功能（不過，或許會無法對應到某些精簡版的機型）。

part02

➡ 各種VCO的波形　　　　　　　　　　Oscillator

　　如同前面「什麼是合成器?」(P3)中提到的,透過各種正弦波的合成,沒有什麼音色是製造不出來的,而這點也是合成器的理論基礎(加法合成)。但是,除了會使用到大量的正弦波之外,還要進行很複雜的分析,才能精準合成出音色。此外,樂器這種東西就是音色會隨時間產生變化。因此,正弦波的合成需要相當高超的操作,但當時的類比合成技術根本不可能辦到,因此這種方法不被採納,而是採用概念完全相反的「減法方式」。

　　PART 01中的振盪器部分已經說明過,一般是先做出基本波形,再決定聲音的音高。接著我們來認識一下有哪些波形。目前的主流是利用模擬類比的數位合成器,因此也可以大量使用PCM波形這種錄製樂器的聲音再播放的形式,不過以前的真正類比合成器並沒有這種波形。

　　接下來會以濾波器切除泛音的角度來思考,振盪器方面準備泛音較多的簡單波形,但每種波形都有自己的特色。

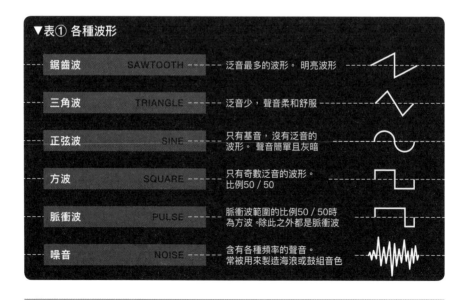

▼表① 各種波形

波形名稱	英文	說明	圖形
鋸齒波	SAWTOOTH	泛音最多的波形。明亮波形	
三角波	TRIANGLE	泛音少,聲音柔和舒服	
正弦波	SINE	只有基音,沒有泛音的波形。聲音簡單且灰暗	
方波	SQUARE	只有奇數泛音的波形。比例50 / 50	
脈衝波	PULSE	脈衝波範圍的比例50 / 50時為方波。除此之外都是脈衝波	
噪音	NOISE	含有各種頻率的聲音。常被用來製造海浪或鼓組音色	

➡ **各種波形的使用區分** ──────── Oscillator

從含有大量泛音比較好的論點來說，建議可以先試試鋸齒波。鋸齒波可以製造大部分的樂器音色。

不過，也會有怎麼也做不出理想音色的時候。因為低通濾波器（Low Pass Filter）是從高的成分切除不需要的部分，因此為了製造不一樣的泛音成分，一開始振盪器的音色就必須有這樣的傾向（換句話說要選擇合適的波形）。這種時候，最好先從泛音成分特殊的波形來製造聲音，其中具代表性的波形為方波。方波適合用來製造木管樂器、豎笛、木琴等音色。另外，任天堂紅白機的音效或電話按鍵音等聲音也相當名。

相較之下三角波的泛音並沒有很多，因此適用於製造陶笛、短笛、直笛等音色柔和的樂器聲音。

泛音更少、只有基音的正弦波不適合採用減法方式，因此這種合成器波形幾乎沒有人使用。不過，有些機型的內建就有這種波形，為了在不使用濾波器的條件下就能重現柔和的聲音，或是搭配振盪器的夥伴「調變」（請參照P34的說明）使用。

還有一種有點特別的波形就是噪音。在模組合成器中，「噪音生成器」是與振盪器分開的獨立機能，和VCO分開來使用。其實噪音生成器也和VCO一樣屬於發聲裝置，都是傳遞聲音至VCF、VCA。因此近年大多會把噪音當做是振盪器中的一種波形使用。

在近年的類比取樣、數位合成器中，有些機型內建的數位基本波形是由各式各樣複雜的泛音所構成，所以有利於選擇較為接近理想的音色。

➡ 調整脈衝波的範圍　　　　　　　Oscillator

　　脈衝波是一種形狀呈現方形的波形,而且可以變更比例。如圖①,通常會在前面加上數字,例如30%的脈衝波、50%的脈衝波、98%的脈衝波。30%與70%的相位(phase),只是上下顛倒,所以聲音是一樣的。比較特別的是50%的方波,也就是正方形的波形。如果參數設到接近100%(或者0%),聲波上下的振幅就會變得極端狹窄,聲音也會消失不見。

　　範圍設定分為兩大類,一類是介面上有好幾種按鈕,透過切換按鈕來設定的方式,另一種是名稱叫「Pulse Width」的旋鈕,可以連續變更設定的方式。具有「Pulse Width」旋鈕的機型,可以試試一邊演奏一邊更動脈衝波的範圍。(AUDIO FILE 19:**變更脈衝波範圍**)。我常半開玩笑說「這個旋鈕是設定木管樂器大姊性格的尖銳度」。木管獨有的特性部分,或是鍵盤樂器中仿擊弦電鋼琴(Clavinet)的舒服清脆聲音所產生的變化,相信只要聽AUDIO FILE 19就會明白。

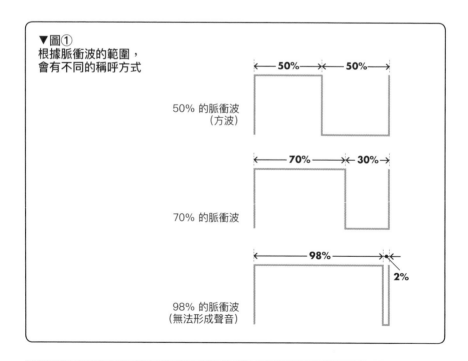

▼圖①
根據脈衝波的範圍,
會有不同的稱呼方式

50% 的脈衝波
(方波)

70% 的脈衝波

98% 的脈衝波
(無法形成聲音)

➡ 脈衝波寬度調變 　　　　　　　　　Oscillator

如果手動調整脈衝波範圍的旋鈕，就會產生相當有趣的音色變化。接著，把手動改成自動模式看看。自動模式就是脈衝波寬度調變（Pulse Width Modulation），又稱PWM。一般狀況大多是使用LFO，改變脈衝波寬度，不過也有可使用波封調節器做為媒介的機型。（**AUDIO FILE 20：脈衝波寬度調變**）。

利用LFO可以做出抖音（vibrato）的音程變化，但其實並不是讓音程產生變化，而是改變脈衝波範圍而已，因此沒有抖音那種強烈晃動的效果。不過，可以得到更為柔暢獨特的合奏效果。

只是，這裡需要留意一點。如同左頁說過的，脈衝波範圍若設到接近100%（0%），聲音就會完全消失。因此，在改變脈衝波範圍時，做為基準的脈衝波範圍的值，與要以多大的幅度（深度值）擺動將是關鍵，數值達到100（0%）並不是不可能。但這麼一來就會發生聲音瞬間消失的現象。因此加深深度（Depth）時，脈衝波的範圍要從50%左右開始，脈衝波比例不可設定得過度極端。

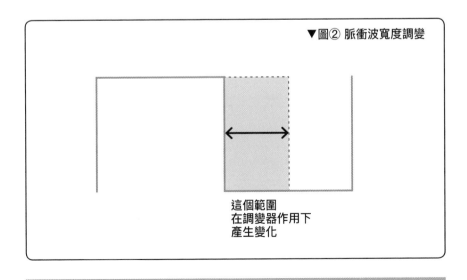

▼圖② 脈衝波寬度調變

這個範圍
在調變器作用下
產生變化

➡ 決定音高的方式

振盪器的另一個重要功能就是音程，也就是設定音高。有關改變音程的方法，有以下幾種方式。（**參考AUDIO FILE 3**）。

●八度音切換旋鈕（Octave）

八度音切換有32 '、16 '、8 '、4 '、2 '幾種不同的切換方式。簡單說就是可以切換一個八度的變化。只要調音（tuning）一次，就算切換也幾乎不需要再調音，具有可得到安定的八度音變化的優點。

相反的，我們通常很容易被具有音樂性的音程所局限住，製造效果音等時，有時就會感到有點不便吧。還有一種很類似的機能，稱為八度音按鈕，這種是利用-3、-2-、-1、0、+1、+2、+3設定改變音程。但是，這個機能是調整琴鍵與音程的關聯性，因此所有的振盪器音程都會產生八度音變化。光是這樣還無法調整振盪器之間的音程差，所以從第二組振盪器開始一定要有別種音程調整的旋鈕。

●半音階旋鈕（Coarse Tune）

一點一點地轉動旋鈕時，聲音會以半音為單位階段式產生變化。不過，這個機能有個缺點，就是很難瞬間變化至高低八度音，卻很方便改變調號。而且和八度音旋鈕一樣，只要調音一次，之後也不必微調。

▲ MOOG MiniMoog 的切換旋鈕

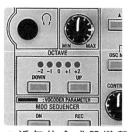

▲ 近年的合成器搭載 OCT ＋ / －按鈕（KORG Radias）

▲ SEQUENTIAL CIRCUITS Prophet-5 的半音階旋鈕

把旋鈕轉到底,可以製造低音到高音很大的變化。如果只想要微調就需要使用微調旋鈕(Fine Tune)。

●連續旋鈕(Frequency)

光是這個旋鈕就可以涵蓋所有的音域,聲音變化有連續性。在連續的頻率中,任何音都可以發出聲響,與音樂使用的頻率無關。做為音程樂器使用時,必須有正確的調音。由於很難微幅調整,因此與動態幅度狹窄的微調(Fine Tune)組合使用的形式較為常見。這種連續大幅地變化,使用在效果音類的聲音可以發揮很棒的效果。不過,音程的切換速度不快,每次都得重新調音。只是稍微動到參數,音程就會跑掉,穩定度相當不佳。近年幾乎沒有人使用這種方式的旋鈕。

●微調旋鈕(Fine Tune)

採連續變化的方式。通常會使用在樂器之間的調音調整,或是利用兩個振盪器製造微妙差異,以帶來合音(chorus)效果等時候。連續旋鈕可以不動到全音域的情況下,線性地微幅調整音高值。其中這個旋鈕也有不附在VCO上,而是以調音旋鈕另外配置在介面上。

◀ ARP Odyssey 是連續旋鈕

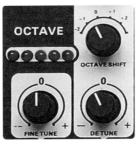

▲有微調旋鈕的 OXFORD Oscar

使用複數的振盪器

　　類比合成器的聲音傳遞方式，請參照 P16圖。不過，幾乎所有機型都配有兩個以上的VCO，並且可以混合使用。如果讓多個振盪器同時運作，又可以做出什麼樣的效果呢？

●齊奏（AUDIO FILE 21）

　　兩個音程完全相同的聲音重疊，稱為「齊奏（unison）」。如果將波形不同的音色以同樣音程進行混合，就可以製造出泛音更複雜的音色。另外，相同的波形以同樣音程，稍微改變調音演奏的話，就會產生帶有合音效果的「顫動」。可以大量運用在製造聲音上。通常我們往往會把「疊加聲音」想成是聲音變大或變厚，實際上相位改變就會形成帶有合音效果的聲音。即使是完全相同的音重疊在一起，聲音雖然變得稍微厚一點，但合音效果所帶來的影響還是比較顯著。

●八度音（AUDIO FILE 22）

　　以一個八度重疊振盪器的聲音，就可以用一根手指進行八度音奏法。此外，從「音色製造」的定義而言，我們也可以想成如果以一個八度以上不同音高重疊聲音的話，高音正好可以當做低音的泛音成分。例如，在低三角波上疊加兩個至三個八度以上的鋸齒波，會形成基音以上泛音間距寬大、泛音構成特殊的聲音。如果組合複數的正弦波，泛音的構成也將更加自由。

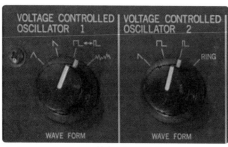

▲ KORG MS-20 的振盪器部分。
配有兩組 VCO

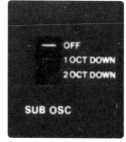

▲ KORG PolySix 的
副振盪器

●和聲（AUDIO FILE 23）

　　以半音為單位改變調音的話，就可以使用移調（transpose）功能，也就是在移調後的狀態下演奏琴鍵。

　　如果使用兩個以上的振盪器做出各式各樣的組合，就能在有和聲（harmo）的狀態下，以一根手指演奏同步移動的樂句。這種帶有和弦記憶效果的合成器音色，在鐵克諾（Techno）、出神（Trance）等電子音樂中相當常見。只要使用3～4個振盪器，在已構成和音（和弦）的狀態下進行演奏，就能簡單重現那樣的樂句了。另外，利用完全5度製造吉他類音色，能夠做出帶有強力重擊的聲音、樂句，這種效果稱為強力和弦（power choad）。如果疊加故意錯開半音的音，可以做出「明明合拍卻好像拖拍的音痴音色」。

●副振盪器（AUDIO FILE 24）

　　副振盪器可以疊加VCO的聲音低一個八度（或兩個八度）的音，是做為輔助用的振盪器。只要使用副振盪器，就算只有一個振盪器還是可以凸顯聲音厚度與寬度。因為可以在基音的下面稍微疊加一點低音，因此並不會形成低八度，反而可以給予基音稍微厚實的感覺。另外，視平衡決定「以哪個音做為基音？」的認定方式上將有所不同。

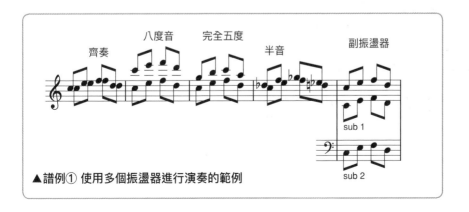

▲譜例① 使用多個振盪器進行演奏的範例

➡ **振盪器的特殊功能**

●環形調變器（AUDIO FILE 25）

環形調變器（Ring Modulator）是效果器的名稱，是使用兩個振盪器做出獨特的音色，很多機型的VCO區塊中都有這項效果器。

具體來說，就是將已輸入的兩音頻率的和與差進行輸出。舉個例子，如果輸入頻率500Hz和400Hz的音，就會有500Hz - 400Hz = 100Hz，和500Hz + 400Hz = 900Hz 兩種頻率被輸出（圖③）。由於和與差都是非整數類泛音，因此可以得到金屬質感的特殊聲音。當想要製造管鐘或起音帶有金屬感的樂器等時就非常適合，不過稍做微調就會產生很大的變化，需要慢慢調整。

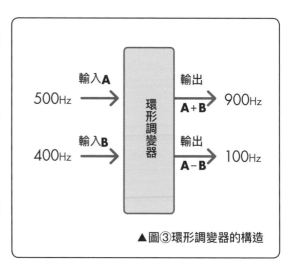

▲圖③環形調變器的構造

另外，試試看一面用振盪器發出聲音，一面變更另一個振盪器的Fine Tune等的頻率，就會得到一邊是頻率逐漸升高的音，另一邊是頻率逐漸降低的音。利用LFO讓頻率激烈變動，或藉由兩個振盪器的頻率偶然組合，都有可能製造出非常激烈的聲音。

●交互調變（AUDIO FILE 26）

和環形調變器同樣都是可以做出金屬質感的非整數泛音。原理上稱為頻率調變（Frequency Modulation），別名與FM相同。一邊是VCO，另一邊是接到調變的VCO，可以看做是使用超高速的LFO進行抖音。雖說類似抖音但又不太一樣的特殊調變，可產生很特別的聲音效果。

●振盪器同步（AUDIO FILE 27）

振盪器同步（Oscillator sync）是可以做出聲音既複雜又強力的優秀機能。開啟ON後，VCO1就成為主控，VCO2則是副控（Slave），副控端的振盪器音程會受到主控端音程強制性同步。副控端音程比主控端音程還高時，聲音同步後會帶有悅耳而複雜的泛音。另外，利用波封調節器或LFO給予副控端的振盪器變化，複雜的泛音成分可以得到很和諧的變化效果，形成具有代表性的同步聲音（Sync sound）。

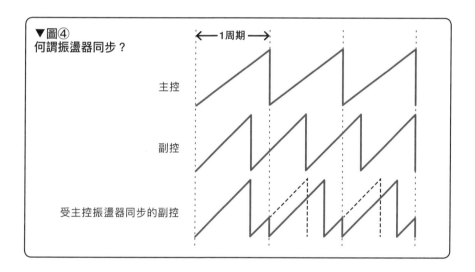

▼圖④
何謂振盪器同步？

1周期

主控

副控

受主控振盪器同步的副控

●鍵盤追蹤調節（AUDIO FILE 28）

合成器的原型好比「發聲器」。以琴鍵就能夠演奏合成器所添加的功能就是鍵盤追蹤調節（key follow）。只要啟動這項功能，音程就會隨琴鍵變化。不過，製作效果音時，就不需要讀取琴鍵音高的訊息。

另外，有些機型還可以調整鍵盤追蹤調節的強度。例如，以一個八度的琴鍵反應在半個八度音程的方式，來調整「鍵盤追蹤調節」的話，即使是演奏兩個八度的範圍，聲音也只會在一個八度的音幅內變化，如此一來便可以設定出1/4音（半音的一半）的琴鍵。

➡ 濾波器的種類

近年出廠的虛擬合成器或數位合成器都附有很優秀又實用的功能，例如利用開關切換各式各樣的濾波器、可使用並列／串接兩種方法，或是可以依濾波器的敏銳度、廠牌特性等進行切換。不管哪種，基本上只要記住濾波器具有「切除不需要的東西」的作用，其實並不是太困難。

●低通濾波器 (LOW PASS FILTER ／ LPF)(AUDIO FILE 29)

低通濾波器的意思是「讓低頻部分通過」，換句話說就是「去除高頻部分(又稱高截濾波器，High Cut Filter)」。VCO備有鋸齒波狀那種泛音偏多的聲音，因此可以利用VCF把不需要的部分切除，慢慢修整聲音。由於做為判定音程用的最低頻率非常重要，所以通常會從尖銳刺耳的高頻率下手。

利用截止頻率(cut-off frequency)指定要以哪個頻率做為切除聲音的界線。若是把旋鈕調到最大，聲音便會全部通過，VCO原本的聲音就會原封不動送到VCA。但若把旋鈕歸零，包括低音在內的所有聲音都會被切除，而變成無音狀態。

●高通濾波器(HIGH PASS FILTER ／ HPF)(AUDIO FILE 30)

高通濾波器是與低通濾波器完全相反的功能。只讓高的泛音成分通過，從低的成分慢慢切除的濾波器(=低截濾波器Low Cut Filter)。

在類比合成器中，大多都很重視聲音厚度，不過也有例外。合成器在合奏中顯得太厚實時，低頻就有可能與貝斯產生衝突。

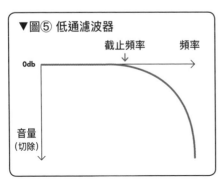

▼圖⑤ 低通濾波器

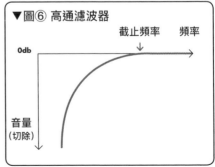

▼圖⑥ 高通濾波器

此外，像斑鳩琴(banjo)或大鍵琴(harpsichord)等頻率分布具有特徵的樂器，有時輕度使用濾波器反而可以凸顯出特性。如果調大低通濾波器的旋鈕，雖然可以使聲音變得明亮，但無法切除低頻段。想要切除不需要的低頻的話，使用高通濾波器也是一種方法。若加上具有強調截止頻率(cut-off frequency)作用的共振(resonance)，將更有顯著的效果。

●帶通濾波器 (BAND PASS FILTER / BPF)(AUDIO FILE 31)

帶通濾波器就是只讓某些頻段通過、去掉上下部分，是結合低通濾波器和高通濾波器的形式。具有可設定頻段幅度的參數(頻寬、Q值)，調大參數可以強調整個中頻段；調小參數則只會強調特定的頻率。很適合用來製造像電話聲那樣音域受限的聲音，但是就變成沒有低頻段和高頻段，僅有中頻段的「沉悶」聲音。

●凹口濾波器(NOTCH FILTER)(AUDIO FILE 32)

凹口濾波器的作用正好與帶通濾波器相反。切除已指定的頻率前後，讓更低的頻率和更高的頻率通過，所以又稱為帶阻濾波器(Band Reject Filter)。因為只會切除特定的頻率，所以聲音不會產生劇烈變化。但是，可以視為修正音響用的功能，去除與其他樂器的音域衝突的部分、或過濾出現回授(howling)的頻率、聲音揮之不去的頻率等。

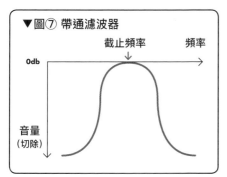

▼圖⑦ 帶通濾波器

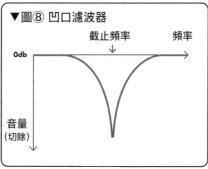

▼圖⑧ 凹口濾波器

➡ 多個濾波器混合使用 　　　　　　　　　　Filter

　　現在很多合成器的內建都有多個濾波器。與低通濾波器的作用不同，機型附有無共振功能的高通濾波器時，利用高通濾波器切除低頻的話，可以帶來聲音變輕的效果。針對多個濾波器的使用方面，若機型是可以自由設定濾波器的種類時，做為高通與低通使用是大宗做法。這種情況一般都是串接兩種濾波器，但也有以並列方式串接兩種濾波器。

　　另外，高通、低通採用垂直串接時，若設定高通切除的頻率比低通切除的頻率高，兩個濾波器所重疊的頻率就會被切除，因而產生聲音「完全被消失」的現象，請特別注意這點（AUDIO FILE33：**因多個濾波器導致聲音消失了**）（譯注：圖⑨為多個並聯的方式）。

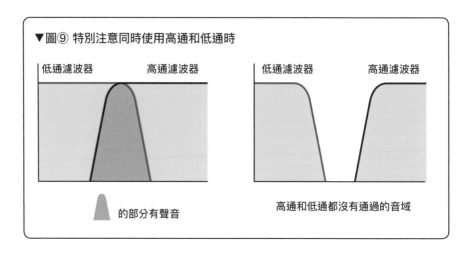

▼圖⑨ 特別注意同時使用高通和低通時

低通濾波器　　　　　　高通濾波器　　　　　低通濾波器　　　　　　高通濾波器

的部分有聲音　　　　　　　　　高通和低通都沒有通過的音域

　　另外，並列串接濾波器時，即使是單邊串接濾波器，聲音還是會從另一邊的濾波器漏音到VCA，因此很難充分活用。

➡ 濾波器的其他功能 **Filter**

● 什麼是階數？(AUDIO FILE 34)

實際上，濾波器是由特性固定的濾波器所堆積構成，單位為「階(Pole)」。例如，1階就是每八度音會減少6dB的濾波器。一般合成器的濾波器是4階或2階，也就是具有-24dB／oct、-12dB／oct的特性(圖⑩)。近年的合成器中還有裝載-36dB(6階)等的機型，階數愈多，濾波器的敏銳度當然也就愈好。

有些人可能會覺得「這樣一來乾脆捨棄-12dB／oct就好了呀」，但-24dB／oct的濾波器有個問題，聲音對於旋鈕的變化反應過於敏感，以至於很難微調。另外，聲音會變得太過清楚，雖然具有強度但缺乏柔和度、流暢度。另一方面-12dB／oct的泛音在衰減時聽起來非常自然，旋鈕的變化也很輕盈順暢自然。

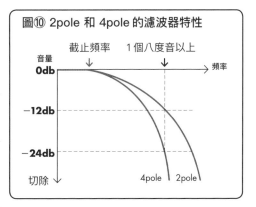

圖⑩ 2pole 和 4pole 的濾波器特性

● 鍵盤追蹤調節

在說明VCO(P35)時已經介紹過的鍵盤追蹤調節(key follow)其實也可以使用在VCF。原本不同的八度音，其基音的頻率也會是倍的差異，因此，在固定的「頻率」上串接濾波器的話，鍵盤以上的音域就會發不出聲音。就使用濾波器調整「音色」而言，在高音域的部分，濾波器理應也要隨著該頻率同步變化音高才行。這項作業是由鍵盤追蹤調節負責，開啟時任何琴鍵都會配合音程，被設定成相同的聲音明度。如果關閉這項功能，高頻部分就會變成暗沉的聲音。不是只能ON／OFF而已，某些時候可以利用旋鈕連續調整參數量。

➡ 調變是指給予刺激

●本來就是可加載在任何區塊的效果

Modulation就是「調變」,利用訊號指令使聲音產生變化的效果。在PART01中是比喻成「搔癢」。使用波形「搔癢」VCO,音程會呈現波浪變化,另外若以波封調節器的形狀搔癢VCA,聲音會一下消失一下出現。這時,LFO或波封調節器有加載調變的一方,就會成為調變素材。而VCO、VCF、VCA等,被加載的區塊就是調變目標。如果是配線路徑自由的模組合成器,不管是什麼樣的調變素材都可以自由配線至任何一個調變目標,可產生同樣的調變效果。

一般合成器的配置剛好是波封調節器1為VCF,波封調節器2為VCA。不過,只因為很常使用所以大多採這樣的設計,原本並不是VCF或VCA的專屬功能。

●加載在VCF的波封（AUDIO FILE 35）

在PART01中也有提到,在VCF上加載波封調節器時,濾波器會根據產生的波封形狀變化。但實際上會變成什麼樣的聲音呢?應該就是我們經常說到的「很合成器的聲音」,例如鐵克諾風格的聲音……通常會用「byon～」或「myon～」等擬聲詞表現。就真實樂器無法發出這類聲音的層面而言,或許這就是最具代表性的「合成器聲音」。

這樣的演出全是仰賴提高共振的聲音與濾波器·波封。如果不在波封調節器上加載調變,就會變成只是加入共振但聽起來相當刺耳的聲音。不過,截止頻率的值因波封而產生變化,使被強調的頻率產生變動,因而會形成很不可思議的合成器味的聲音。

●調整參數量（AUDIO FILE 36）

在VCA上加載波封調節器時，與VCO或VCF有一個相異處需要注意。音程或音色的參數值從多少起跳、該調整多少、增加到多少……下限、上限到哪裡，以及差值（深度）都需要設定。但是，VCA是一種按下琴鍵前聲音的音量呈現0的狀態，按下琴鍵會立刻發聲，放開後聲音就消失……的構造形式，所以音量的下限不設定0就無法當做樂器使用。至於調變的量，也就是說「音量增加到多少？」即為實際的音量。

另一方面，VCF則不適用這種方法。這是因為最低參數值很可能不是 0 的關係。「要讓音色產生多大的變化？」是相當微妙的問題。請根據截止頻率的參數值和濾波器·波封參數量的depth（深度、強度），兩者的組合比例來調整。首先是最低值，也就是利用截止頻率決定沒有波封作用的音色，然後以波封的量決定「波封調節器多少時會變成明亮的聲音？」。兩個參數的組合將決定變動幅度和強度。同理，VCO也是一樣，從哪個音程開始，到哪個音程為止，要以做為基準的音高（pitch）與音高·波封的參數值來調整該值。

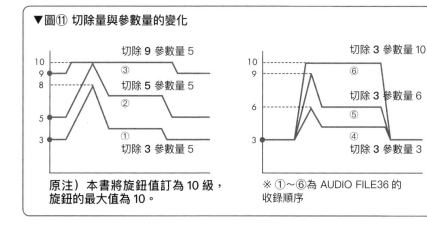

▼圖⑪ 切除量與參數量的變化

切除 9 參數量 5　③
切除 5 參數量 5　②
切除 3 參數量 5　①

切除 3 參數量 10　⑥
切除 3 參數量 6　⑤
切除 3 參數量 3　④

原注）本書將旋鈕值訂為 10 級，旋鈕的最大值為 10。

※ ①～⑥為 AUDIO FILE36 的收錄順序

➡ 波封調節器的細節

●ADSR的設定方式

　　加載在VCA上音量用的波封調節器的ADSR數值，實際上到底該如何設定，又會變成什麼樣的聲音？這裡我會用幾種樂器的聲音為例，示範說明樂器的特徵。首先，利用ADSR重現印象中的音色衰減時，可以依照以下順序思考看看。

1. 範圍1～10級，預設值為A=0、D=0、S=10、R=0。

2. 接著判斷在按下琴鍵時聲音是持續發出？還是慢慢消失？聲音慢慢消失的樂器為S=0。

3. 然後以聲音花多長時間消失不見？或是否變成固定的音量（S的數值）來決定D的數值。

4. 當手指離開琴鍵時，是以聲音花多長時間消失不見來決定R。

5. 當按下琴鍵時，聲音需要多久的時間才會出現是由A的數值來決定。

　　接下來，要以具有特徵的樂器音色做為實際例子，一起來思考看看ADSR的參數吧。ADSR的參數值只不過是印象值，因為不同的機型之間可能會有時間差，請用自己的耳朵判斷。

●管風琴（AUDIO FILE 37）

　　可以重現最簡單的波封。長按琴鍵就會持續發出聲音。基本上音量會維持在最大值，因此S=10，手指離開琴鍵時，發出「噗滋！」一聲就消失不見，所以R=0。若要給人一種起音帶有噪訊音（click noise）的風琴感覺，S=8左右比較恰當，這時D值建議約1～2。由於按下琴鍵後，聲音是立刻出現，所以A=0即可。

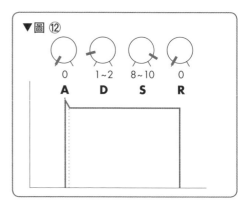

▼圖 ⑫

| 0 | 1~2 | 8~10 | 0 |
| A | D | S | R |

●笛子、管樂器 (AUDIO FILE 38)

　　由於管樂器屬於吹奏樂器，嚴格說來不可能持續不間斷發出聲音。不過，構造上會以讓聲音持續發出為主要考量，先提高S的值。以銅管類等來說，起音部分有很強的「噗!」音，持續部分則稍微小聲。從起音部開始的衰減已經設為D=3～4，因此S=4～6左右或許不錯。停止演奏時，因為是真人演奏的關係，所以停止演奏時聲音也不可能「瞬間」消失不見。雖然短暫，但聲音是慢慢地不見，所以R=2左右應該可以。最後起音部分也是稍微平緩的A=1左右。

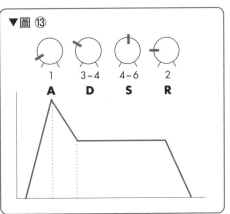

▼圖 ⑬

1　3～4　4～6　2
A　D　S　R

●主奏吉他(失真吉他) (AUDIO FILE 39)

　　與吉他放大器組合在一起、使用「回授(Feedback)」效果的失真吉他，嚴格說來聲音是會衰減的，但聲音持續相當久，因此要比起音部分稍微小一點，S=8可以讓聲音持續發聲。釋音則為R=1～2左右。因為想要將撥弦音放在起音部分，所以衰減的值設為2。起音帶有撥弦音的關係，所以A的值要設為最短，也就是0。

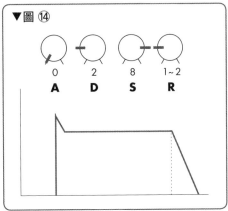

▼圖 ⑭

0　2　8　1～2
A　D　S　R

➡ 波封調節器的細節

●原聲吉他(木吉他) / 鋼琴 (AUDIO FILE 40)

失真吉他可以持續發出聲音，衰減會用於製造撥弦音，不過原聲吉他的情形則不同，如果聲音毫無衰減消失跡象，應該很奇怪吧，所以這裡必須是S=0。手指離開琴鍵時，聲音是「嘶—!」地逐漸消失不見，所以R=2～4。相反的，長按琴鍵時，聲音是很慢很慢地衰減，因此D=8～10。起音部分是以撥弦、敲擊的方式，所以起音設到快速的A=0。

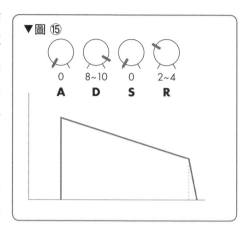

▼圖 ⑮

●弦樂 (AUDIO FILE 41)

雖然可以持續發出聲音，但要比起音的音量略微小，所以設為S=8～9，聲音會和緩慢慢地消失。在音樂廳播放時會形成殘響的關係，如果將弦樂音色的特質也納入考量，釋音設到很長也沒有問題，所以R=4。衰減是慢慢地來到音量維持不變的狀態，所以D=4。不同曲子的起音有不同的設定方式，大致來說想要營造柔和的氛圍，同時又要對應速度快的樂句時，起音可以設在A=2左右。不過，若是要精準重現奏法的差異，或速度快的樂句、速度慢的樂句都可以使用時，就需要根據情況改變起音的參數值。

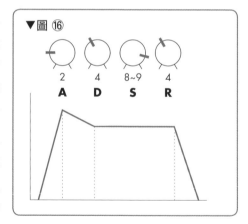

▼圖 ⑯

●木琴、鐵琴 (AUDIO FILE 42)

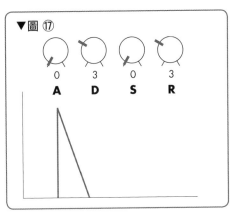

▼圖 ⑰

木琴和鐵琴都無法持續發出聲音,因此S=0。打擊樂器並沒有持續按琴鍵來發聲的概念,所以R與D可以設為相同的值。由於木琴的聲音消失得非常迅速,因此D=3、R=3左右。鐵琴則稍微長一點,D=5~8、R=5~8。因為是打擊樂器,起音設在A=0。

●反轉 (AUDIO FILE 43)

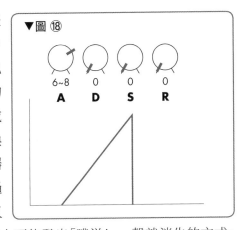

▼圖 ⑱

這是比較特殊的例子,像是倒轉磁帶(錄音帶)的聲音。當然,倒轉的內容不同,所得到聲音也應該不同,不過仔細想什麼樣的倒轉聲音會最有效果,腦海中或多或少應該會浮現一些想法。換句話說,如果把鋼琴或打擊樂器這類「具有起音的衰減音」倒轉過來播放,聲音會有慢慢地變大又突然消失的感覺。這裡以普通不太可能發出「噗滋!」一聲就消失的方式,設為D=0、S=0、R=0。在正常播放下原本是衰減部分的音,倒轉播放之後,會變成緩慢漸強的起音部分,因此A=6~8。另外,P47將說明波封曲線的狀態,若是具有曲線變化功能的機型時,就可以把倒轉設成曲線弧度,音量最後一口氣變大較有「倒轉感」增強的感覺。

波封的反轉開關功能 ———— Modulation

　　在濾波器上使用波封效果時,可以想像成是放大器上的波封效果。不過,實際上只要愈了解波封調節器的動態,就愈容易聽出「在波封上,理應無法呈現出來的濾波器的動態效果」。從明亮的音突然間變得暗淡,接著濾波器就像是天亮般慢慢啟動,大概是這樣氛圍的聲音。一般的ADSR是沒有類似的功能。其實這是利用波封上下顛倒的做法。在波封的操作介面上,只要有反轉(reverse)開關或反方向的旋鈕,波封的反向變化就能夠使用在VCF等上。

　　以VCF為例,按下琴鍵時,濾波器會慢慢地關閉,使聲音變暗(起音),接著直到聲音完全消失,再慢慢地開啟(衰減)。波封的參數值設定成A=3、D=6、S=2、R=5時,啟動反轉就如同圖⑲。A=3時聲音變暗,D=6時聲音慢慢變亮。S=2時聲音維持在很明亮的狀態,手指離開琴鍵時聲音又變得更加明亮,直到消失不見。(AUDIO FILE 44:**波封上下顛倒**)。

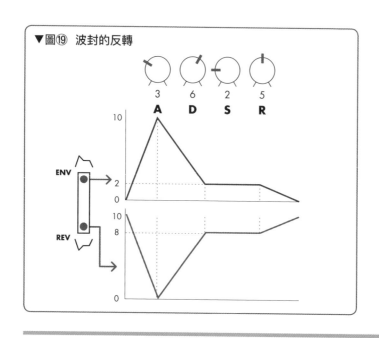

▼圖⑲　波封的反轉

➡ 波封的曲線 ──────── Modulation

為了方便各位理解，截至目前為止的波封圖都是採直線呈現。然而，實際上這條線有時候是微妙的曲線。這就是回路的特性，感覺上有很多種類、個體差異等。進入數位時代以後，不但計算得很精確，還可以重現這些變化，有些機型甚至可以自由地變化這條曲線的特性。通常我們稱直線線條為線性，以「LIN」表示，是Linear的縮寫。圖⑳的曲線，則稱為指數（Exponential），以「EXP」表示。有些人可能還記得數學課學過的指數。是不是很像二次曲線圖呢。沒錯，實際上這就是「指數函數」的曲線，Exponential的縮寫。

EXP在一開始是緩和逐漸地加快速度，最後再以高速一口氣增加數值。因此，加在音量或音程上時，實際上波封的變化也會呈現這樣的感覺。以我的個人感想而言，EXP聽起來的氛圍比較好，但數值設定太過極端時，漸強部分也會變得難以入耳（也因此，最後的速度感很強烈），要注意使用的量。此外，或許需要一點時間熟悉EXP的操作設定。

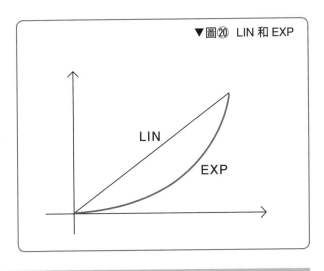

▼圖⑳ LIN 和 EXP

LFO是低頻的振盪器 Modulation

LFO和波封調節器一樣都是合成器基本一定有的調變器。LFO是指低頻（Low frequency）的振盪器。實際上如果將這個區塊加速至高頻，會得到與一般振盪器同樣的音色。LFO區塊包含波形選擇、週期速度、殘響、鍵盤觸發（KEYBOARD TRIGGER）等項目。

●波形（WAVEFORM）

在PART01中已經說明過了，在此不再贅述（參照P22）。不過，不同波形所呈現的效果也不同，因此波形選擇比VCO還要重要。

●速度（SPEED）

速度的重要性僅次於波形的選擇。速度是快一點好，還是慢一點好，並沒有一定的答案。但是，要考量在音樂中的感覺，仔細選擇聽起來最舒服的速度和搖晃度。加載量與速度的關係也很重要。當只是稍微加一點時，速度若不調快也聽不太出來。相反的，當加載量大時，速度若不調慢，往往會有格格不入的感覺。

●深度（DEPTH）

所謂深度是指以多少強度和深度加載LFO的值。在被加載方上會有「要接受哪裡的調變？」、「要接受多少？」的參數設定，在傳送方的LFO上也有設定「要加載在哪裡？（DESTINATION）」和「要加多少量？（DEPTH）」的旋鈕。

其中，很多合成器都配有矩陣調變（Matrix‧Modulation）的功能，矩陣調變是採布線式指定「把什麼東西、送往何處、多少量」的地方。這種方式的自由度非常高，善加使用各種功能，就可以讓各式各樣的區塊產生調變。

➡ LFO的好用功能 Modulation

●延遲(DELAY)

利用LFO搖晃振盪器做出的抖音,經常使用於吉他、小提琴、歌曲等。使用時通常不會一直加載著,而是僅在聲音消失的地方,慢慢加上一點抖音效果。如果要讓這個效果能夠自然形成,就需

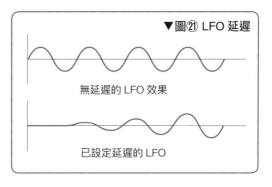

▼圖㉑ LFO 延遲

無延遲的 LFO 效果

已設定延遲的 LFO

要使用延遲(delay)效果。在LFO開始作用之前,先讓時間延遲一會兒,LFO再開始作用,就是所謂的「延遲」設定 (**AUDIO FILE45**)。

●鍵盤觸發(KEYBOARD TRIGGER)

利用LFO讓濾波器產生起伏,就可以製造聲音的明亮部分與陰暗部分。然後,隨著LFO的速度,從陰暗的狀態開始,或從最明亮的音時便開始動作。在鐵克諾類的電子音序樂句上加載變化緩慢的濾波器,這樣的聲音最有效果性。聲音漸漸地轉亮,又漸漸地變暗。

不過,當伴奏都是使用同一種模式加載娃(wah)的效果時,聲音出現時都是固定從LFO的同一個位置開始動作比較理想。每當按下琴鍵時,讓LFO的作用每次都從同一個地方開始,就是鍵盤觸發的功能。有些機型稱為同步(SYNC)鍵。根據情況需求,有時候是開啟同步效果比較好,有時候則是不開啟比較好(**AUDIO FILE 46**)。

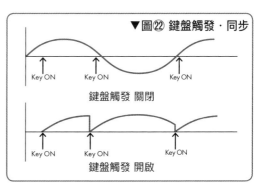

▼圖㉒ 鍵盤觸發・同步

Key ON Key ON Key ON

鍵盤觸發 關閉

Key ON Key ON Key ON

鍵盤觸發 開啟

➡ LFO的特殊使用法　　　　　　Modulation

LFO的使用方法不只是抖音或娃（wah）效果、震音效果而已。利用強度、速度、波形，可以實現自己的各種想法。

●合音效果（AUDIO FILE 47）

LFO是產生週期性變化的調變器（modulator）。不過，說到其他類似能做出週期性變化的效果器，其中最有名的應該是合音（chorus）或噴射效果器（flanger）。其實這些效果都有使用LFO。這些都是將原始音與週期性改變音程的效果音，兩者混合而成的效果。合成器本身也可以做出很接近的效果。

當合成器有兩個振盪器時，如果可以只在其中一個振盪器上，用LFO產生調變的話，就可以比抖音更輕微地使音高（pitch）產生搖晃。另一個振盪器則是無任何晃動的聲音。將這兩個聲音加以平均混合之後，就可以重現聽起來舒適悅耳、無外掛效果的合音聲音。LFO的波形選擇三角波或正弦波時，聲音的波度比較平順。

●交叉調變（AUDIO FILE 48）

如果在LFO上加載抖音，同時讓頻率（速度）慢慢增加以後，會變成什麼樣子呢？應該會變成完全沒有抖音效果，聽起來像是手機振動的聲音。有些機型可以把LFO的速度加到非常快。如此一來，LFO本身會產生高到可以發出音程的聲音，也就是LFO會變成VCO的性質。這點在P34的振盪器部分已經提過，「使用VCO對VCO進行調變」就會達到交叉調變的效果。

更進一步地說，也可以稱為FM效果，不過波形實際上不見得是正弦波、還有振盪器的不穩定性等，因此聲音並不像所謂的FM音源，而是更加粗獷感的金屬音。無論是交叉調變或沒有搭載FM的機型，都只需要把LFO的速度調到高速，就能做出類似的效果。

Column 03

什麼是泛音 —— ②

在 PART02 中,已經詳細具體地說明過 VCO 的各種波形。為了深入了解泛音,我們從泛音的構成切入,實際來看各種波形的泛音長什麼樣子。

首先若只有基音的時候,波形會呈現正弦波的形狀。在基音上面加入第 2 泛音後,就如下圖所示,基音加上長度相同但振動次數為基音兩倍的波形之後,波形會產生右圖的變化。

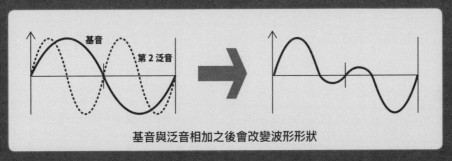

基音與泛音相加之後會改變波形形狀

利用上述的方法,組合變化基音與不同倍數的泛音,就能形成各式各樣不同種類的波形。

只有基音的頻率構成

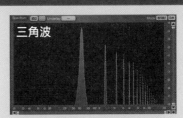

基音上面加入些許奇數泛音

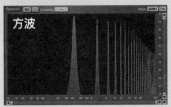

基音上面加入很多奇數泛音

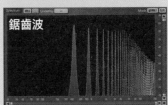

基音上面加入所有泛音

➡ 其他的調變

●取樣與保存(SAMPLE & HOLD / S&H)

在PART01，已經說明過做為LFO波形使用的取樣與保存(S&H)功能。但是，S&H正確來說並不是波形，是由S&H回路(或是模組)所生成的調變訊號。

取樣與保存的意思就如字面，是指「將取樣的聲音保存起來的機能」。如果把某個波形輸入到S&H回路中，LFO或隨機式觸發(trigger)就會抽出(抽選)聲音。然後，直到下一次的抽選之前，這個值會一直保留(HOLD)到送往訊號輸出。這樣的運作與賭場的輪盤遊戲非常相似，「在輪盤持續旋轉的期間內按下抽選按鈕，結果會在下次抽選開始之前公布一組得獎號碼」。

那麼，我們來試看看，使用方波的LFO做為抽選的觸發媒介，從噪音的波形中抽選聲音。噪音是所有頻率的音都混雜在一起，如果每隔一定時間抽選一次，就會呈現非常隨機的數值(圖㉓)。

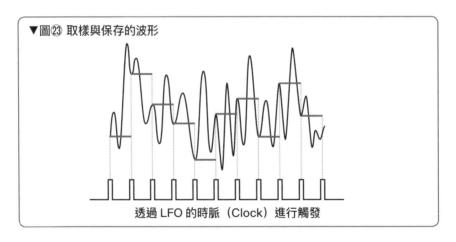

▼圖㉓ 取樣與保存的波形

透過 LFO 的時脈（Clock）進行觸發

S&H本身也可以使用各種波形進行抽選作業，不過，其中又以使用噪音的亂數集合最為有名，一般會把這個訊息稱為S&H波形。如此一來只要調變ＶＣＯ，就能夠做出帶有「星空」、「銀河」感，音程不定的隨機音(AUDIO FILE 49：SAMPLE & HOLD)。

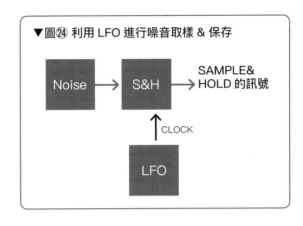

▼圖㉔ 利用 LFO 進行噪音取樣 & 保存

Noise → S&H → SAMPLE& HOLD 的訊號

↑ CLOCK

LFO

● 噪音

　　各位是否也會好奇「如果不特別使用S&H,把噪音直接當做調變訊號使用,到底可不可行?」,這是我在使用S&H時的小小疑問。不過,如果我們直接使用噪音,參數就會常態性地產生變化,因此不會有「銀河」印象的聲音。而會變成更加混亂、像是被噪音覆蓋的聲音。如果單純將噪音和VCO的振盪器的音,傳遞至混音器進行混合,也做不出一體感。不過,在噪音影響下加上調變的振盪器會變成具有相當微妙的音程晃動、噪音與振盪器合為一體、名實相符的狂暴噪音振盪器(AUDIO FILE 50:用噪音調變VCO)。

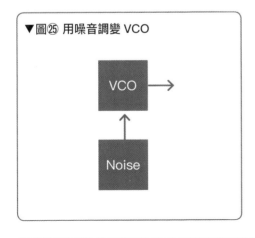

▼圖㉕ 用噪音調變 VCO

VCO →

↑

Noise

➡ 其他的調變

●外部輸入

比一般調變更為複雜,自由度高的終極方法,就是從外部導入某音,用做調變使用的方法(圖㉖)。

不過,可以使用這種方法的合成器不多,換句話說,這是只有舊款的模組合成器,或是自由度高的合成器能夠採用的方法。振盪器和混合器可支援外部輸入的機型雖然很多,但可以做為調變使用的機型感覺比較少(AUDIO FILE 51:利用外部輸入調變VCO)。

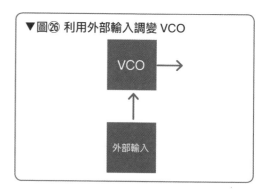

▼圖㉖ 利用外部輸入調變 VCO

舉個例子,我們來輸入收音機的說話聲、或麥克風收錄的聲音。和噪音一樣,只是做為外部輸入加以混音的話,就是在聲音上加載濾波器的程度。但如果對VCO使用調變,振盪器便會配合聲音的狀況而變化。雖然差異很微小,會發出像是透過變聲器說話的振盪器聲音。如果輸入鼓組節奏(drum pattern)、碎拍(break beats)等的循環(loop),聲音會有旋律性的音程高低,形成一種不可思議的合成器聲音。其他還有電吉他、或別種合成器的聲音、CD音樂或許也很有趣呢。

想嘗試更有挑戰性的方法的話,也有把機器本身輸出的聲音做為調變素材使用的方法。一般輸出必須負責播放聲音,但如果利用耳機輸出,就可以確保除了一般輸出以外還有其他可以做為輸出的替代方式。試試看使用在該聲音本身的振盪器·調變上。這樣振盪器的聲音就會產生變化。如此一來,不只是耳機輸出的聲音會發生變化,還有調變也會逐漸改變,

甚至振盪器的聲音也都會產生變化……形成這樣不斷反覆回授（Feedback）的效果。伴隨無法預測聲音的變化之下，如果調動振盪器的音高、濾波器的截止頻率、還有共振的話，就能製造出史無前例極度瘋狂的聲音（**AUDIO FILE 52：MS–20的回授·聲音**）。

▼ MS–20 的回授 · 跳線

將耳機插孔當做振盪器的調變素材使用！

●**手指碰到接頭！？**

　　我們來看比較特殊的例子。若是跳線（patch）式的模組合成器的話，在音訊線孔上插入接頭時，即使只是手指觸碰到另一端的接頭，都有可能使音程產生變化。這是因為阻抗值改變的關係，同樣的，接上1.5V的電池時，音程也會產生變化。前面已經提過「機器是以電壓控制」，因此會產生變化也是理所當然的（**AUDIO FILE 53：跳線式接續電池**）。

　　這麼說來，如果能夠利用電池、電阻器製作簡單的裝置，應該也可以製作可控制音程的外部裝置。「咦？與其說這是調變，還不如說是外部控制器吧！」。沒錯，實際上調變與控制器就是極其相似的裝置。這部分將會在下一頁繼續說明。

➡ 控制器（1）

●可手動產生變化就是控制器

　　本書內容是以類比合成器的聲音製造為主。不過，實際上光是做出聲音，並不代表就能夠發出優質的音色，演奏也不一定出色。這道理好比一把非常昂貴的小提琴，並不是只要使用這把琴，就保證都能拉出很美妙的音樂。因此，為了進一步讓製造出來的聲音得以發揮效果，就必須加上一些變化、或使用可以反應操作需求的控制器。

　　合成器的面板上有各種旋鈕及推桿。如果手動作業是在演奏之前發生的話，就稱為「聲音製造作業」。若是在演奏當中發生，則稱為「即時調控」。所謂即時調控就是一邊演奏一邊聽聲音來即時變化音色的作業。因為旋鈕散落在各個位置的關係，有時候不太容易操作。所以大部分的合成器都會擺在手容易碰觸到的位置上，配置推桿、或用腳踩的踏板控制音量等，使演奏者可以自由操作各式各樣的參數。

　　由於是使VCO、VCF、VCA等參數產生變化，因此與前面提過的LFO或波封調節器一樣，從廣泛的定義來說毫無疑問可以稱為調變。不過，若是演奏者可以有意識地自由操作機器，通常會稱為「控制器」。

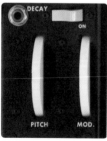

▲ MOOG Minimoog

▲ ROLAND SH-101

▲ KORG M3

●滾輪和調節輪

在控制器中最常使用的功能是音高調節輪(pitch bend)和調變滾輪(modulation Wheel)。音高調節輪是利用推桿使主要的音高(音程)得以順利上下變化的機能,類似吉他的推弦(bending)奏法,可以自由地改變音程。有些機型可以指定變化的項目,調整音程以外的參數,所以簡單稱為調節輪比較貼切。

調變滾輪可以根據設定的方式,操控各式各樣的參數。因為推桿的擺動幅度很大,所以既可以小幅度也可以大幅度地移動推桿,或者是進行細微的調整。其中,很常使用抖音(vibrato)功能,藉由控制「LFO→VCO音高」的參數量,來指定抖音的抖動幅度。

從形狀上來看,MOOG的Minimoog這種介面上並列兩個滾輪的機型為大宗類型。調節輪具有回到中心點的設計,往自己的反方向撥動時,音程便往上升;往自己的方向撥動,音高則往下降。滾輪設計採用自己的方向是值為0,往自己的反方向移動時數值會增加的方式。KORG從早期就是採用搖桿控制(Joystick)一體型的設計,ROLAND也是從早期就採推桿／滾輪一體型的設計。早期的OBERHEIM或CHROMA則是使用兩個推桿式變形調節輪(bend)。CLAVIA DMI的產品是使用仿石頭製的滾輪,音高調節輪則是木製的調節輪,利用彈簧來左右移動的特殊類型。

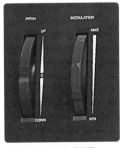
▲ YAMAHA DX7

▲ OBERHEIM Matrix12

▲ CLAVIA DMI NordLead

HOW TO USE FOR CHALLENGERS

➡ 控制器(2)

●即時控制器

一般來說,軟體合成器只能透過滑鼠來操作旋鈕。因此,使用軟體合成器時除了無法同時操作兩個以上的旋鈕之外,使用滑鼠也很難仔細調整目標旋鈕的值。此外,硬體合成器也是有機能很豐富,但旋鈕數量不夠用的情形。

由於演奏合成器的時候有賦予表情變化的需求,因此一邊演奏一邊用手指轉動旋鈕的參數比較理想。而即時控制器(Realtime Controller)就是可以方便達到這種作用的設備。

大部分都可以利用USB或MIDI連接電腦使用,演奏中經常使用到濾波器的截止頻率(cut-off frequency),或波封調節器的起音、延音等,皆是透過指定(分配)來操作。因為可以自由地設定各旋鈕與參數的對應關係,所以某個旋鈕不一定是固定做為特定的參數專用。也因此,如果沒有適當的設定,也有可能出現操作失誤。使用之前需要確實確認對應關係。

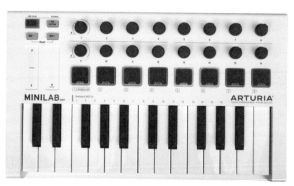

▲鍵盤上設有旋鈕或打墊的即時控制器 (ARTURIA Minilab MKII)

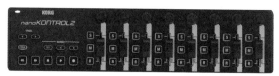

▲只有旋鈕類型的即時控制器
(KORG NanoKontrol2)

●其他的控制器

除此之外，還有哪些控制器呢？例如帶狀控制器（Ribbon Controller）。只要按下觸控面板，便能讓數值平滑、或者瞬間變更參數。這是可以使用在X-Y軸兩邊的觸擊墊（touchpad）。根據吹氣強度改變參數、重現管樂器細微表情差異的吹氣式控制器。此外，ROLAND的產品中有一款叫做D-BEAM的控制器，只要觸擊就能操控各種參數，相當方便。

另外，還有一種是踏板型控制器。使用雙手演奏時，便可以透過腳部來操作的控制器。

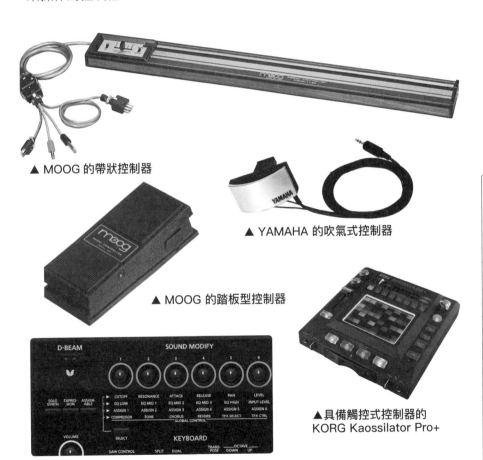

▲ MOOG 的帶狀控制器

▲ YAMAHA 的吹氣式控制器

▲ MOOG 的踏板型控制器

▲具備觸控式控制器的 KORG Kaossilator Pro+

▲ ROLAND FA-08 的 D-BEAM 控制器部分

➡ 效果器

一般的合成器在VCA的音量設定完成之後,接下來就會將聲音輸出。不過,近年出廠的產品中幾乎都有搭載效果器。這種情況下,製造完成的聲音最後一定會通過效果器。另外,內部也有採用混音構造、以傳送／反送(send／return)的方式加載效果器。

至於效果器的種類,其實和一般的效果器沒什麼兩樣,不過還是稍微介紹一下(**AUDIO FILE54:無效果**)。

●延遲(AUDIO FILE 55)

延遲(delay)好比對著山谷吶喊,聲音在傳播過程中遇到障礙物反射回來的回音現象。以某種程度的音量大小,數次反覆再現的形式。設定反覆時間(TIME)、反覆次數(FEEDBACK)等參數,就可以做出殘響效果。為使主奏合成器等的音色聽起來更加帥氣、有效果,延遲絕對是不可欠缺的效果器,但如果沒有考量到與曲子速度的契合度,反而有可能變成干擾的聲音。

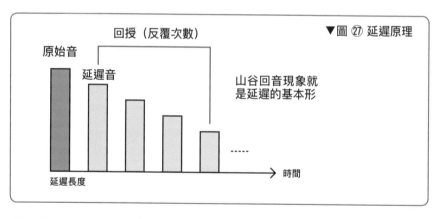

▼圖 ㉗ 延遲原理

回授 (反覆次數)

原始音

延遲音

山谷回音現象就是延遲的基本形

延遲長度

時間

●殘響(AUDIO FILE 56)

在有牆壁的地方,例如房間、洞穴、音樂廳等各種場地中產生的反射音就是殘響(reverb)。相對於重覆產生的延遲,殘響是聲音的殘留。殘響是由小音量的延遲音大量集合起來集體發出聲響的效果。根據不同的種類、空間大小以及實際的效果作用方式,殘響可分成房間型、音樂廳型、金屬板型(plate)、彈簧型(spring)等。

在浴室唱歌或在KTV用麥克風唱歌之所以好聽的原因,正是因為殘響的關係。不過,若是加過多,整體就會變得模糊聽不清楚,使用時需要多加注意。

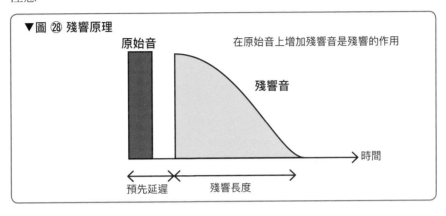

▼圖 ㉘ 殘響原理

原始音　　　　在原始音上增加殘響音是殘響的作用

殘響音

時間

預先延遲　　殘響長度

●合音(AUDIO FILE 57)

只要有數位延遲的技術,利用數值設定、參數增加就可以做出合音或噴射效果器(flanger)的效果。因此,幾乎所有的合成器內建效果器都有延遲、合音、噴射效果。

合音並不是一人獨奏,而是由許多樂器所發出合奏效果般的聲音。在延遲回路中加入一個短延遲(10～20msec),利用LFO使延遲時間產生搖晃就能得出類似效果。

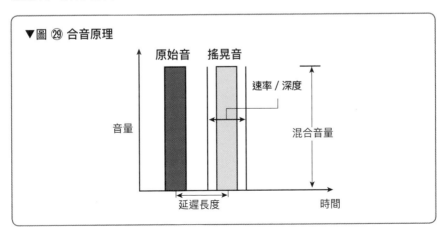

▼圖 ㉙ 合音原理

原始音　　搖晃音

速率 / 深度

音量　　　　　　　　　　混合音量

延遲長度　　　時間

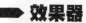

效果器　　　　　　　　　　　　　　　　Effects

●噴射效果器(AUDIO FILE 58)

噴射效果器（flanger）是加上非常多的合音效果，彷彿噴射機飛過的聲音。另外，還有回授（feedback）回路可以製造出更加強烈的噴射機聲音。

●移相效果器(AUDIO FILE 59)

移相效果器（phaser）又稱為移相器（phase shifter）。將相位（phase）移動後的聲音和原本的聲音加以混合，兩個音產生干涉（interference，當波在空間中重疊時會產生疊加因而形成新的波）的時候就會產生「咻哇——」的聲音效果。

●壓縮器／ 限制器

在人聲或真實樂器的錄音上，壓縮器（compressor）／ 限制器（limiter）絕對是不可欠缺的效果器。這項功能可以將輸入過大的音量有效地壓縮在一定的音量範圍內，使音量均勻、悅耳好聽。另外，還有壓制某個過大的聲音，藉此將總體音量一次往上提升的效果。

●失真 (AUDIO FILE 60)

失真（distortion）是搖滾電吉他不可缺少的破音效果器。其實合成器也可以製造粗獷感的聲音。在合成器的回路中，如果輸入過大的音量，也是會發生破音現象，不過近年出廠的機型也有把失真當做參數選項。合成器並不是只能製造乾淨漂亮的聲音，也可以做出狂野粗獷的聲音。

●等化器

合成器的濾波器是屬於大範圍切除不需要的音域，所以當想要針對局部頻率，按音域進行音量調整就需要使用等化器（equalizer）。有些機型是將等化器配置在合成器的總輸出前端，但也可以先讓合成器聲音輸出後，再利用後端混音器（硬體混音座）上所搭載的等化器進行後製。換句話說，並不是只有使用合成器本體來完成聲音製造，還會利用錄製完成的音軌或混音器中的等化器製作音色。

➡ 聲音的傳遞　複習與應用　　　　　　Review

　　我們來複習一遍聲音傳遞的路徑。在前面也說明過，實際上合成器的
構造會比PART01 P16的圖還要複雜（三組VCO、兩組VCF等）。但是，聲音傳
遞的原理不會因而改變。當VCO為複數時，聲音會先傳送到混音器合併成
一個再送往VCF，不管VCF採串接或並列方式配置，聲音都會通過VCF再到
VCA。總體來說，可能的傳遞路徑如下圖所示。

▼圖 ㉚ 合成器的聲音傳遞　　　→ 調變訊號的路徑　　⇒ 聲音的路徑

多個 VCO 先送往混音器合併成一個之後，再傳到串接配置的兩個 VCF 的類型

多個 VCO 先送往混音器合併成一個之後，再分別傳到並列配置的兩個 VCF 的類型

多個 VCO 分別送往兩個 VCF 的類型。這種類型也是按照基本的傳遞路徑

Column 04

音高調節輪的使用方式

音高調節輪（pitch bend）是以原本的音高（pitch）做為發聲中心（center）的基準來上下調動，根據調動方向使音高變高，也可以發出低的音高。這時，不管是從下彎（bend down）的狀態回到中心點，還是從中心點往上彎（bend up），音高都會變高。調節輪一般會停在中央，手放開時因彈簧的作用而回到中心點，所以從下彎的狀態回到中心點的時候，比原本低的音高→會回到原本的音高。不過，如果是從中心點往上彎的時候，原本的音高→則會變成比原本高的音高，所得到的音高在調節輪的操作影響之下便會變得不準確。因此，使用調節輪時，需要思考「哪個音的音高必須講求準確度？」，重要的音擺放在中心點的位置（正確音高），就是使用音高調節輪的基本概念。

舉例來說，下面譜例共有三處使用到調節輪。分別是①由於到達音的音高很重要的關係，所以採用從下彎狀態回到中心點的方式、②原始音和到達音都很重要，所以採用從中心點先上彎再回到中心點的方式、③中間音很重要，下推後的聲音不需要太精確，所以採用從中心點往下彎的方式較為合適（AUDIO FILE 61：調節輪的使用方式）。另外，當調節輪幅度是用於做出類似裝飾音的效果時，就可以設定為 ±2（上下各半音）比較容易演奏。

除此之外，若是調節輪幅度可設定為兩個八度以上的機型，就可以將幅度的值設定得很大，做出像是墜落地底（down）、或飛到宇宙（up）般的誇張演奏。（AUDIO FILE 62：調節輪幅度大的使用方式）

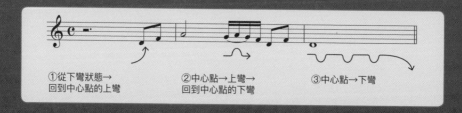

①從下彎狀態→
回到中心點的上彎　②中心點→上彎→
回到中心點的下彎　③中心點→下彎

經典合成器
VINTAGE SYNTH GALLERY

　　以電吉他來說，具代表性的廠牌有 Fender、Gibson。同樣的，說到小提琴就會聯想到 Stradivarius、牛仔褲就會想到 Levi's。「經典」本來就是指「名品」，後來又被賦予復古、貴重的意思，因此成為廣泛使用的形容詞。合成器也有所謂的經典機型。雖然軟體可以如實重現硬體的聲音，但是「真品」依舊令人嚮往不已。接下來，我將介紹幾款有名的經典合成器。不過，不只是介紹稀世機型，也有中古市場還可能流通、音質／功能面都值得購買的型號。

part03

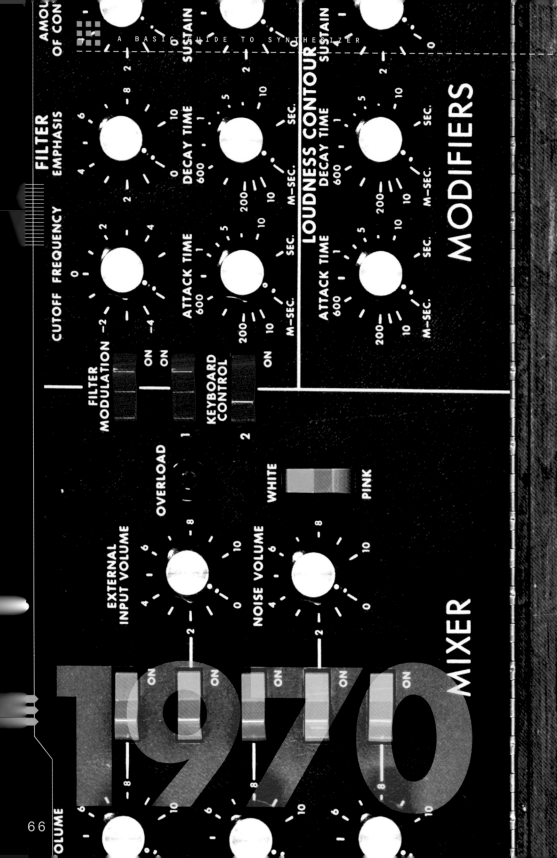

MOOG
MiniMoog

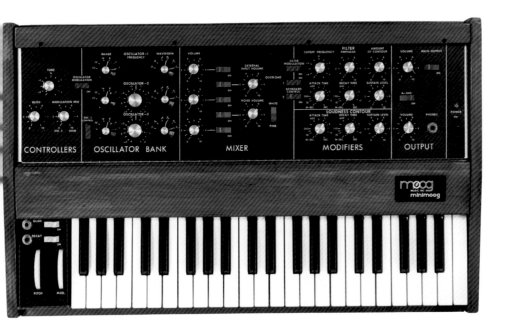

MiniMoog是1970年出廠的機型。這是預先組裝模組合成器（modular synthesizer）的跳線並且採用內部配線，全球首創小型化緊湊型現場表演用的類比單音式合成器。很多音樂家都會使用這台。雖然是最早期的小型合成器，不過從結果來說，後來的類比合成器是否真的無法超越MiniMoog，我們無從得知，至少可以說這是最早也是最棒最有人氣的機型。進入MIDI時代以來，開始出現由小型工作室所製作的機櫃式（rack mount）、MIDI樣式的改造產品，但嚴格說來音色也產生很微妙的變化。2002年開發商BOB MOOG最後推出的Minimoog Voyager，音色上雖然相近但完全是不同的產品和內容。此外，市面上也有發售同機採樣版的軟體合成器。

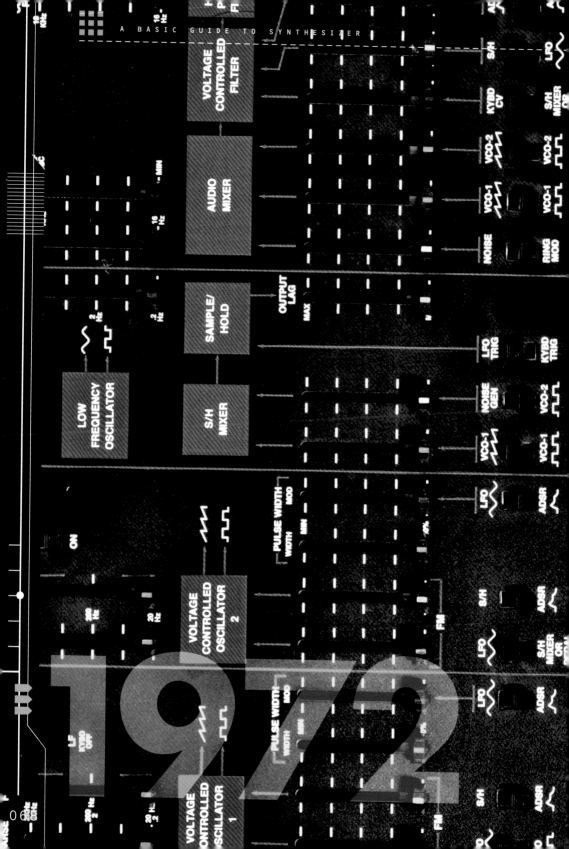

ARP
Odyssey

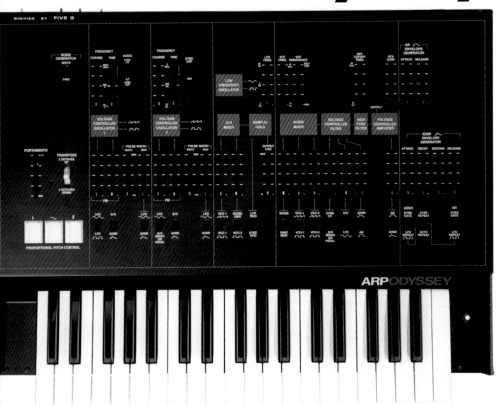

　　ARP比MOOG或Buchla稍微晚問世，於1970年推出模組合成器Model2500。這個產品和以往的跳線式不同，使用的是矩陣式開關。1972年出廠的ARP Odyssey即是企圖與MiniMoog抗衡，而推出的小型單音式合成器。相對於MOOG的旋轉式旋鈕，ARP有許多不一樣的設計，除了使用直線滑動類型的拉桿之外，振盪器是採用頻率設定可連續變動的方式，調變則採感壓式軟墊。(早期發售是白色機身)。同公司還有Model 2600和Pro-Soloist等優秀的產品。可惜的是後來就宣告破產了。2015年，KORG推出尺寸縮小的迷你鍵盤復刻版，就是標榜完全重現當時的回路。另外，還有發售全尺寸(full-size)鍵盤版，這款價位低是較容易入手的機型。

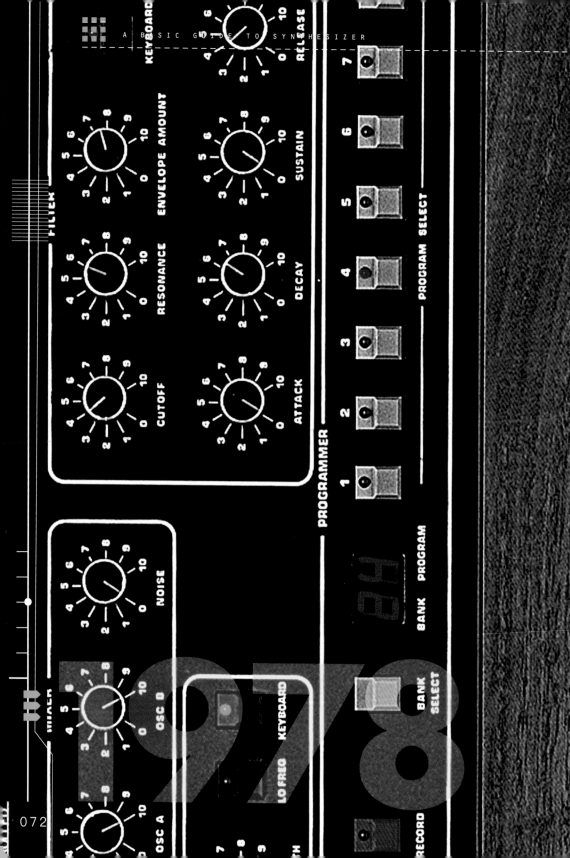

ARP
Odyssey

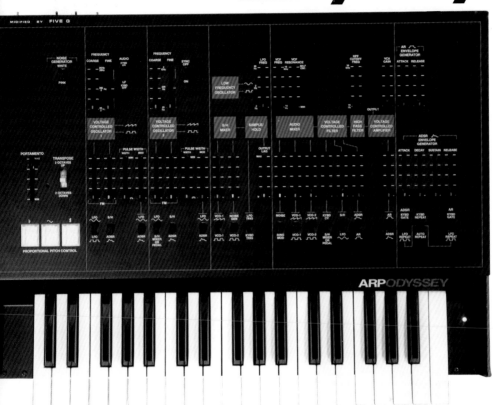

　　ARP比MOOG或Buchla稍微晚問世，於1970年推出模組合成器Model2500。這個產品和以往的跳線式不同，使用的是矩陣式開關。1972年出廠的ARP Odyssey即是企圖與MiniMoog抗衡，而推出的小型單音式合成器。相對於MOOG的旋轉式旋鈕，ARP有許多不一樣的設計，除了使用直線滑動類型的拉桿之外，振盪器是採用頻率設定可連續變動的方式，調變則採感壓式軟墊。(早期發售是白色機身)。同公司還有Model 2600和Pro-Soloist等優秀的產品。可惜的是後來就宣告破產了。2015年，KORG推出尺寸縮小的迷你鍵盤復刻版，就是標榜完全重現當時的回路。另外，還有發售全尺寸(full-size)鍵盤版，這款價位低是較容易入手的機型。

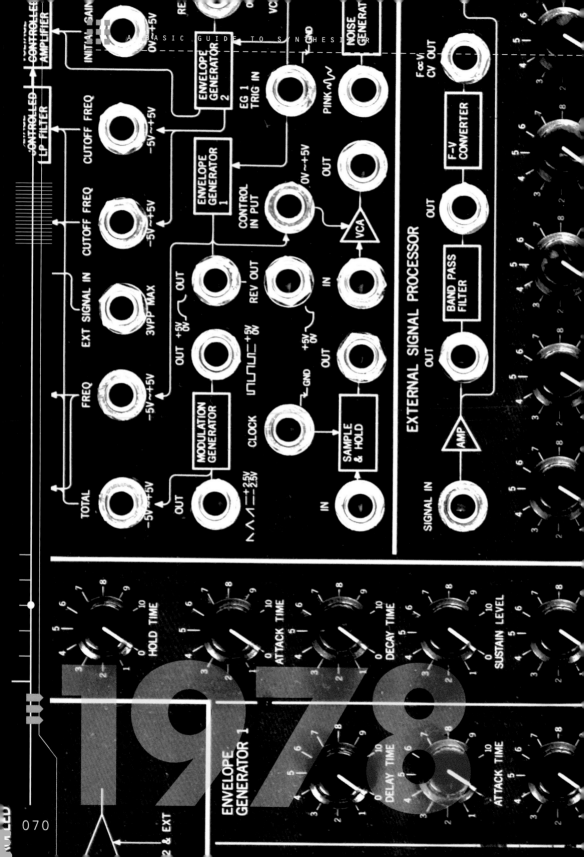

VOLTAGE CONTROLLED AMPLIFIER

INITIAL GAIN

0V~+5V

ENVELOPE GENERATOR 2

VOLTAGE CONTROLLED LP FILTER

CUTOFF FREQ

-5V~+5V

CUTOFF FREQ

-5V~+5V

ENVELOPE GENERATOR 1

CONTROL IN PUT

0V~+5V

EXT SIGNAL IN

3VPP MAX

REV OUT

OUT +5V 0V

OUT

VCA

IN

FREQ

-5V~+5V

MODULATION GENERATOR

OUT +5V 0V

CLOCK

GND +5V 0V

OUT

SAMPLE & HOLD

TOTAL

-5V~+5V

OUT

∿∿ +2.5V
−2.5V

IN

REV

NOISE GENERATOR

EG 1 TRIG IN

PINK ∿∿

OUT

F∝Vi CV OUT

F–V CONVERTER

BAND PASS FILTER

EXTERNAL SIGNAL PROCESSOR

OUT

OUT

AMP

SIGNAL IN

ENVELOPE GENERATOR 1

HOLD TIME

ATTACK TIME

DECAY TIME

SUSTAIN LEVEL

DELAY TIME

ATTACK TIME

1978

2 & EXT

KORG
MS-20

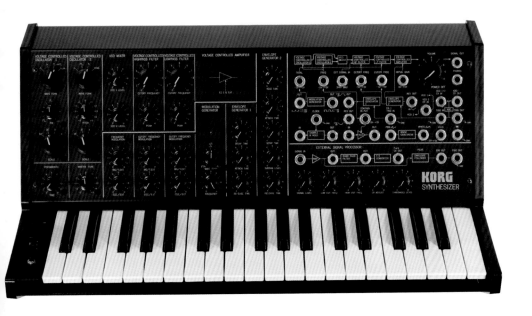

　　這款是1978年由KORG所發售的單音合成器。這家公司針對合成器的
介紹所使用的策略，絕對是想瞄準愛好機電、機械的少年。所謂的機械就
是指旋鈕和跳線。就算毫無概念也會想使用跳線，是很多人憧憬的功能。
而將跳線放進小型合成器，且具有高度擴充性的產品，就是MS-20。內建配
置當時很罕見的低通濾波器、高通濾波器的2VCF。兩個濾波器都能使用共
振的功能，製造出來的聲音具有獨特的黏度與密度為其特徵。這些年，同
公司接連發售KORG Legacy Collections 的軟體版、iPad版，還有硬體迷你鍵
盤復刻版、全尺寸鍵盤復刻版組合套件、以及無鍵盤型的模組式套件，如
今的品牌知名度比70年代發售之初更加響亮。

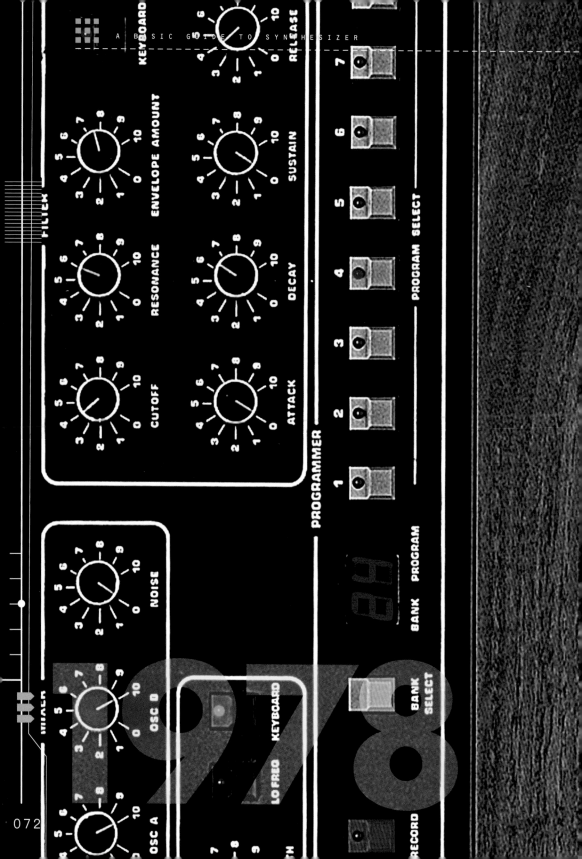

SEQUENTIAL CIRCUITS
Prophet-5

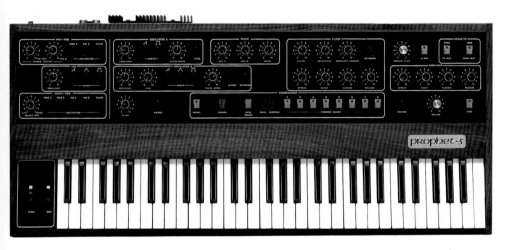

　　在合成器的市場中，第一台通常也代表最高的指標。例如，類比單聲道的MOOG MiniMoog、數位的YAMAHA DX7、以及類比採樣的CLAVIA DMI Nord Lead。在可程序化的類比複音合成器中，這款Prophet-5堪稱是最佳傑作。自1978年問世之後，後來推出的複音合成器無論是設計或風格都是以這款為原型，是非常多音樂家愛用的超人氣產品。最具代表的使用者是YMO的坂本龍一。內建搭載音色效果強烈的複數調變系統、採複音演奏且音色溫暖的弦樂類聲音，同時用5個振盪器齊奏產生非常強力的主奏聲音等，許多具有魅力的聲音可供使用。這幾年持續開發出幾種不同的版本，因此很多人討論這幾種不同版本之間的音色差異。前幾年推出的復刻版Prophet-6，在外觀與音色上都具有現代化機能。

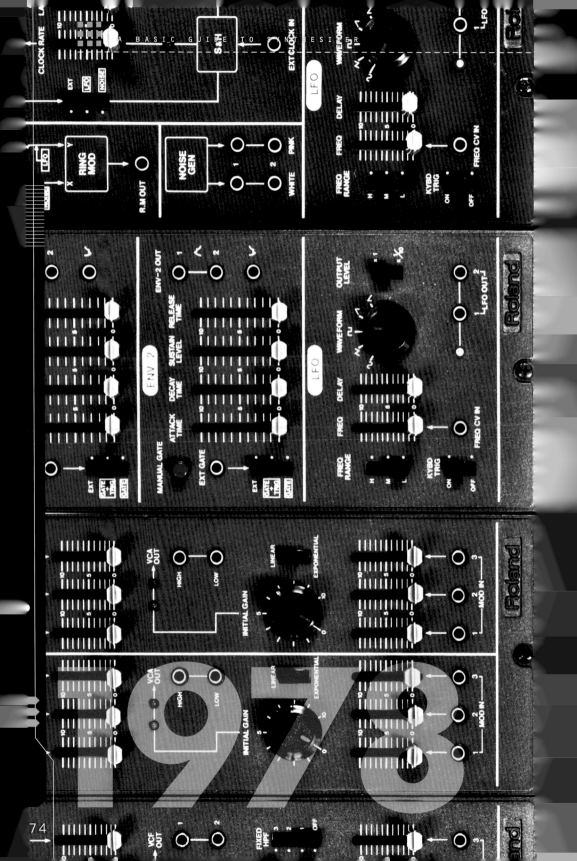

ROLAND
System-100M

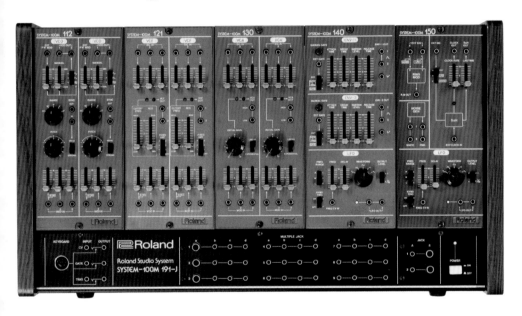

　　近年來，軟體等所推出的模組合成器，都是在螢幕上操作跳線來製造聲音。然而，1970年當時的跳線式大型合成器可是數百萬日元的機器，在那個年代是許多人的夢幻極品。可使用跳線的小型合成器中，具代表性的有KORG MS-20或MS-50。而ROLAND 的System-100則是跳線插孔的配置太少。System-100 M於1978年問世，名稱就是沿用System-100，是成功將模組合成器縮小化的優秀產品。該產品採用自由組合VCO或VCF、波封、LFO等各模組，組裝到附電源的系統機櫃裡，是具有獨特特徵的合成器。現在歐式機櫃仍是模組合成器的標準規格，各家廠商則推出使用者可以自由組合的市售模組（各部位），打造專屬的原創系統，因此人氣始終不墜。

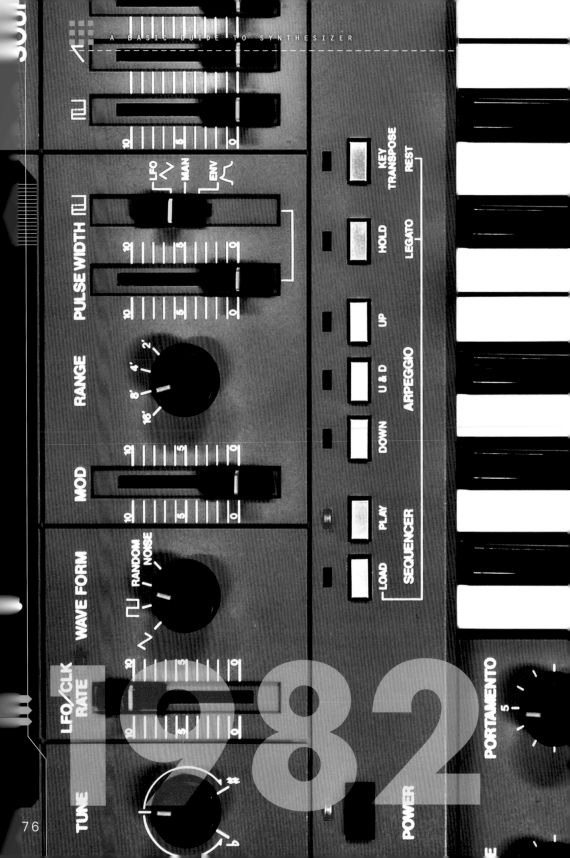

ROLAND
SH-101

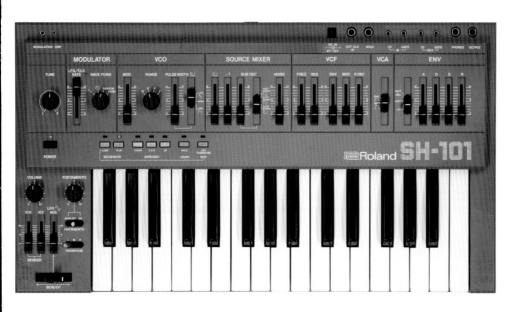

SH這個具有歷史意義的系列名稱，在2000年以後，雖然形式上是復活了，但以當時的實際情況來看，可以說是ROLAND公司的最後一款類比單音合成器(正確地說，形狀類似、小型、內建配有音序器的MC-202才是末代)。1982年上市，當時的定價59,800日元，可以說是破盤價。那個時代正朝向音色記憶、數位振盪器、複音化、MIDI化等趨勢發展，處於數位化轉變的前夕。現在看來，若從「初學者適用」的角度來說，這的確是最容易理解與操作、完成度非常高的類比產品。雖然只有1VCO，但因為搭載了副振盪器，意外地能夠疊加出厚實的聲音。現在，同公司的SYSTEM-1機型中使用採樣技術的SH-101 PLUG OUT、或Boutique系列的SH-01A這種迷你尺寸的產品，都是以復刻品問世。

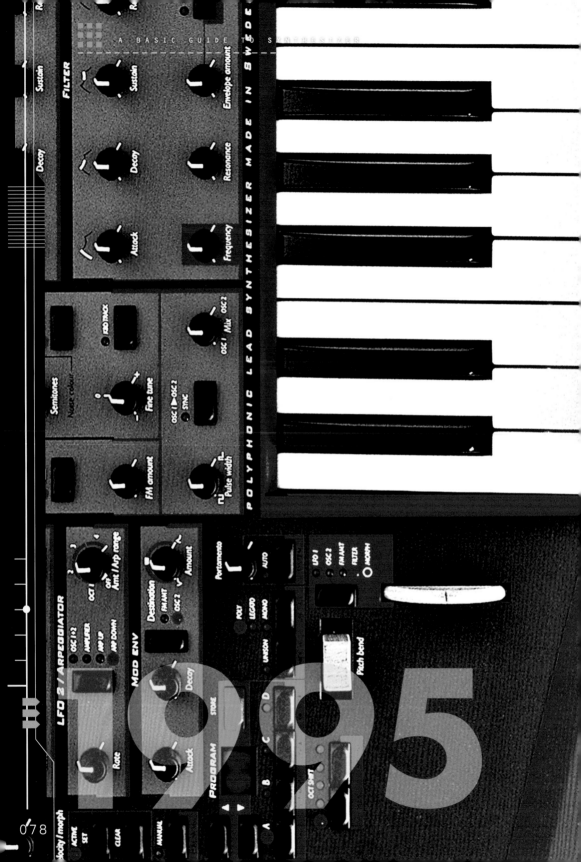

POLYPHONIC LEAD SYNTHESIZER MADE IN SWEDE

FILTER

Sustain

Decay

Attack

Envelope amount

Resonance

Frequency

Semitones

Noise colour

Fine tune

OSC 1 ▶ OSC 2 SYNC

KBD TRACK

OSC 1 ◀ Mix ▶ OSC 2

FM amount

Pulse width

LFO 2 / ARPEGGIATOR

OSC 1+2
AMPLIFIER
ARP UP
ARP DOWN

OCT 1

Off Amt / Arp range

Rate

Attack

MOD ENV

Destination

FM AMT

OSC 2

Decay

Amount

Portamento

AUTO

POLY LEGATO MONO

UNISON

LFO 1
OSC 2
FM AMT
FILTER
MORPH

Pitch bend

OCT SHIFT

A B C D

PROGRAM

STORE

MANUAL

1995

Decay / morph

ACTIVE
SET

CLEAR

MANUAL

CLAVIA DMI
NordLead

開發DDrum電子鼓的瑞典公司CLAVIA DMI，於1995年意外推出的類比採樣合成器。以當時的情況來說，即使對數位合成器感到不滿，類比合成器也只能從中古市場或向小型製造商購買。這個時期問世的NordLead雖是數位化，但具有鮮豔醒目的紅色機身、如石頭觸感的滾輪，與木製的音高調節輪。洗鍊的機身加上重現類比風格的旋鈕設計，聲音既融入數位的優點，又兼具類比愛好者認同的品味，讓人產生日後類比合成器將重新問世的預感。爾後，類比採樣技術往軟體音源的方向發展的同時，又經歷復刻真正的類比回路合成器，現在，類比合成器再度回到60～70年代的熱絡盛況。做為歷史上「復興類比風潮」的開端產品，我刻意將這款收錄進本經典系列。CLAVIA DMI公司現在還在持續提升技術，將來也會陸續推出Nord系列的產品。

MAKE A MIT AS IT KUMA.
TAKE US KIM ATM AIM.
AU I STATE MAMA MIKK.
MUSE, MM AA TT AA I I KK.

聲音製造的範例

ACTUAL EXAMPLE

　　終於進入實際使用合成器進行聲音製造的單元了。近期推出的合成器幾乎都有大量的預設音色。不過，以前的合成器並沒有記憶功能，所以每次表演前都得從頭製造音色。即便都是使用預設音色，從音色的「變更方法」以及「微小修正」上便可以看出高下差別。例如「哪個部位變成什麼樣的狀態，會使哪個音色發出這樣的聲音？」，類似的推論不管在哪個時代都是絕對要懂得的知識。接下來，讓我們實際從零開始一步步進行製造聲音。

part04

➡ 開始前的說明

　　本章節將實際利用合成器的面板功能,示範各種音色的製造方法。不過,右頁的合成器圖示並非真實機型。只是為了方便各位理解而繪製的合成器。

　　在本書開頭就已經提過,很多電腦書籍在出版數年後都會面臨過時、不敷使用,淪為沒有閱讀價值的書。最新的技術不用很久也會成為舊的技術。即便如此,類比合成器的音色製造方法,從1960年至今幾乎沒有太大的改變。因此,為了讓這本書一直保有參考價值,我刻意不使用現在的機型進行示範。

　　右頁的合成器介面示意圖中,我將無論是現在或是以後都一定會搭載的2VCO基本款合成器構造,盡可能朝容易辨識的方式進行配置。為了幫助各位理解實際的「構造」、「聲音傳遞方式」,基本配置已經捨去沒有使用到的功能,功能或許稍嫌不足,但從理解基本構造的層面來說,應該是非常容易懂的介面。使用實際的機型時,只要將旋鈕調整到一模一樣的位置,就會發出該有的聲音。只是,就會變成「我教你解題方式,也順便把答案告訴你一樣」。希望各位藉由這本書,開始思考「合成器的構造」和「聲音製造」,這也是為何我要刻意使用假的合成器來說明。接下來,請各位要以「喔,如果這樣調整,應該會出現這樣的音色」、「這個音色的關鍵是這個參數設定」的方式來解讀。當套用在自己的合成器時,若可以做到這樣也就沒問題了。

　　實際的合成器中,旋鈕的參數值與聲音的變化關係相當複雜。參數調整至多少時,聲音會在第幾秒處開始衰減,並沒有正確的答案。因為合成器本身有機型差異、型號版本差別的關係。還是得靠各位的耳朵辨識準確性。請參考附錄列表提供的聲音檔(P140),解讀旋鈕的參數值與該值的意思,進一步理解聲音製造的概念。

　　如果是從本書開頭開始閱讀的人,看到這裡估計會覺得這裡的構造配置很簡單。LFO可以接到VCO1、VCO2、VCF、VCA任何區塊。ENV1是VCO專用。ENV2則是VCF專用。ENV3是準備給VCA使用,只有這個是常態串接的狀態。

首先，要介紹的這個設定，一般稱為INITIAL PROGRAM（AUDIO FILE
63：INITIAL PROGRAM）。「初始設定」……也就是從頭開始製造聲音時
會比較方便的狀態。另外，很少留意的地方若變成什麼奇怪的參數值，就
不會發出預期的音色。因此，為了避免發生非預期的錯誤，在重新製造聲
音時就要先將各參數回歸到初始設定。

以特徵來說，只有振盪器1是選取泛音最多的鋸齒波。濾波器的截止頻
率（cut-off frequency）是全開的狀態。共振（resonance）維持預設狀態，也不
設定波封與其他的關聯。放大器的波封為ADSR=0.0.10.0時，就會發出類似
管風琴的聲音，但手指一離開鍵盤，聲音就會立刻消失的狀態。按下鍵盤
時，鋸齒波只會發出「噗——」聲的設定。

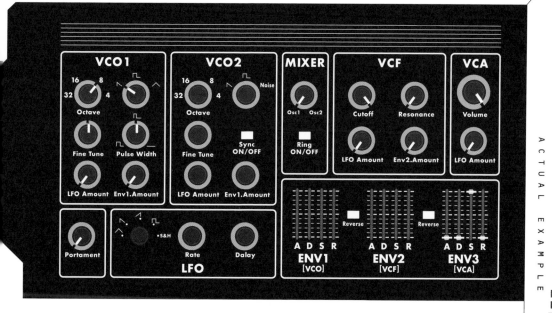

➡ 主奏合成器

●思考方式

　　請將主奏合成器設定為「Monophonic（單音模式）」。很意外地，單音式的樂器還真不少，特殊演奏法除外，小號、長笛、薩克斯風等管樂器或人聲，都是單音模式。當鍵盤樂器使用單音模式時，可以發聲的琴鍵就只有一個。在單音觸發（Single trigger）的模式設定下，下一個琴鍵音如果是已經按住的狀態，當手指離開鍵盤後，波封調節器的作用只會發生在第一次放開、以一個音產生音程的變化，音高變化會非常流暢。（**AUDIO FILE 64：使用單音觸發圓滑奏（legato）與不使用的差別**）。這是 ROLAND TB-303的貝斯序列器經常使用的樂句奏法。雖然很容易做出柔和的演奏，但是波封的延音（sustain）量若設定很低，彈奏音連續的樂句時聲音可能會消失，因此需要特別注意（有些機型因為內建搭載多重觸發（Multi trigger），所以每次按下鍵盤時波封都會起作用）。

　　如果使用滑音（portament，或稱glide）（參照P23），就能夠做出流暢的聲音變化。當使用滑音模式彈奏和弦時，聲音從哪個音滑到哪個音比較好，會有既無法判斷也無從預測的變化。但如果是使用單音模式，出發音會很準確地朝向到達音移動，因此可以做出舒適悅耳的樂句。

　　因此，複音合成器也不是「只彈單音就好？」，建議各位使用單音模式來演奏。

●設定

　　在搖滾樂團等音樂類型中，主奏合成器需要有不輸吉他的魄力。所以音色選擇浮誇的聲音應該比較好。利用合成器製造浮誇的聲音，意外地很簡單。建議各位選擇鋸齒波或脈衝波，將濾波器設定在接近全開的狀態。如果用料理比喻，振盪器就相當於食材，主奏音色取決於素材的優劣。在類比合成器的時代，這點通常會反應在產品價格上，不過，現在大部分的軟體合成器都有非常優秀的振盪器。

　　然後，不增加共振（resonance），濾波器大約開到6～8分左右。將濾波器的波封（ENV2）調整至全開使之產生變化。但是，一下子從全關狀態轉到全開狀態時，會有跟不上樂句速度的情形。演奏速度偏快時，變化少些比較理想。先把滑音（portament）值調整至舒適自然的值非常重要。放大器波封（ENV3）的釋音（release）值，如同INIT PROGRAM的R=0時，聲音就會馬上斷掉，因此保留有一點殘響效果比較好。適度地手動放入音高調節輪或抖音效果，不管是用手指彈奏或使用音序器都可以，比起音色更需要重視樂句，以樂句一決高下即是主奏合成器的思考重點。

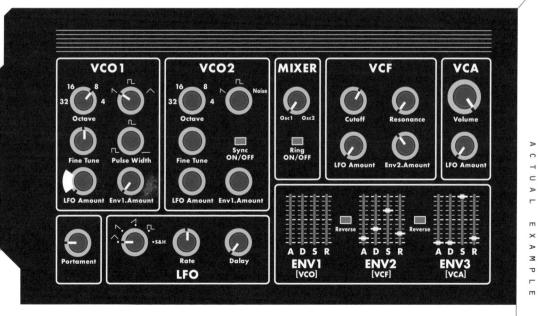

➡ 鋼琴音色

●思考方式

　　發售當時是以「什麼聲音都能夠製造」為產品特色的類比合成器,然而實際上完全不是「什麼音都能做出來」(笑)。後來,PCM音源慢慢開始研發重現真實音色的技術。不過,本節是探討用合成器所做出的「非真實鋼琴音」。

　　屬於FM音源的電鋼琴音色代表YAMAHA DX7是1980年的AOR、融合(Fusion)曲風常使用的機器。比起真實鋼琴的音色,這種音色略顯冷酷且帶有都會感,可以說在業界已奠定獨特的地位。那麼,更早的時代又是如何使用呢?其實類比合成器也可以製造接近鋼琴音色的聲音。實際上,70年代後期的複音合成器內建裡頭,也有不少模仿真實鋼琴音色的預設音色。當時可能覺得「大概就這樣吧」,但現在再聽一遍會感覺也可以是作用完全不同的音色。沒有真實鋼琴音色的實質存在感,比較像是襯在後面很不起眼的感覺,而且也沒有FM音源的鋼琴音色那種堅硬冰冷的印象,是帶有溫暖的音色。這就是使用類比合成器製造鋼琴音色的魅力所在。

●設定

　　首先,第一個振盪器選擇鋸齒波。第二個振盪器也選擇相同波形但稍微改變Fine Tune,製造出合音效果。在原始音上方加入八度音製造重疊效果也不錯,但只是做為增強泛音的一種、增添層次的用途。第一振盪器為主、第二振盪器只要稍微混入即可。現階段聽起來還是合成器的音色。接下來才是關鍵。

　　使用濾波器將高音成分稍微切除一點,讓聲音變陰暗。共振設成0,不使用濾波器的波封功能。

　　剩下就只要處理放大器(VCA)。這裡是製造鋼琴音色感最重要的關鍵。如果持續按著琴鍵,聲音會緩慢地衰減,直到最後聲音完全消失為止。

　　如果將這樣的現象用波封調節器（Envelope Generator）的數值呈現，就是D＝8～10、S＝0。由於起音必須馬上出現，所以A＝0。當手指離開琴鍵後，聲音雖然會立刻消失，但不會像管風琴那樣消失得非常突然。保留某種程度的殘響感，比較柔和流暢。因此R＝2～4左右（**AUDIO FILE 65：利用合成器製造溫暖的鋼琴音色**）。

　　是不是很簡單呢。濾波器沒有任何的變化。雖然振盪器的聲音聽起來很大氣，不過我們要透過濾波器將音色大幅調暗，呈現慢慢地衰減的聲音。在義大利語中，鋼琴的正式名稱為「Piano·Forte」。這正是樂譜中的「弱音／強音」記號的英文名稱。換句話說，鋼琴是一種能夠做出強弱差異的劃時代樂器。這也是為什麼，使用合成器製造鋼琴音色時會想賦予強弱的原因。圖中的鋼琴音色設定並沒有對應力度，不過最新的合成器大多都可以對應力度。請試試看讓VCA或VCF對應力度，並利用琴鍵做出強弱。

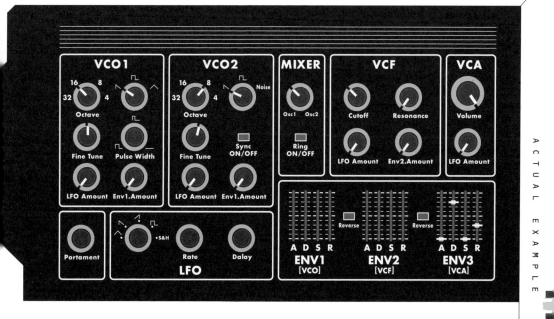

➡ 仿擊弦電鋼琴／電吉他

●思考方式

由於鋼琴是透過琴錘敲擊琴弦來發出聲音,所以又稱為「擊弦樂器」。另一方面,吉他雖然屬於弦樂器,不過是利用撥片或手指勾琴弦彈出聲音。正因為有打弦、撥弦的差異,因此從透過琴弦振動發出聲響的方式來說,吉他在某種程度上的確與鋼琴有共通特性。藉由撥彈琴弦演奏的樂器稱為「撥弦樂器」。大鍵琴的外觀長得十分類似鋼琴,但琴體內部的琴弦是透過木桿撥動產生聲音。古鋼琴(Clavichord)、以及由古鋼琴演變成電聲樂器後的仿擊弦電鋼琴(Clavinet)等,都會發出類似的音色,但泛音組合等又與鋼琴不同,感覺要比鋼琴音色輕薄一點比較好。不過,聲音衰減方式等非常雷同的關係,所以可使用類似鋼琴的聲音製造方法重現該音色。

●設定

首先是仿擊弦電鋼琴。使用的波形是脈衝波。脈衝波的寬度調整為80%～90%左右。如此一來,就會變成稍微輕細的聲音。仿擊弦電鋼琴經常使用娃(Wah)效果器,所以會大量放入這種氛圍。因此這裡可以利用力度或LFO變化濾波器做出「帶有娃效果器氛圍的仿擊弦電鋼琴音色」,如果演奏的部分也下一些工夫,就能重現律動非常良好的聲音。

放大器的波封設定在A=0、D=8～10、S=0,與鋼琴的參數值差不多的感覺。不過,我們很常演奏斷音感很棒的放克風格(Funky)的樂句,所以R可以設定為R=1～3左右,也就是比鋼琴音色稍微短一點(**AUDIO FILE 66：帶有娃效果器的仿擊弦電鋼琴**)。

接著,是以仿擊弦電鋼琴的音色為基底,製造清音吉他(是指未接上效果器的聲音,Clean Tone)的音色。在演奏和弦或分解和弦相當帥氣的清音吉他上,加上合音效果的聲音,也可以利用效果器接上合音效果製造出來。不過,只用合成器製造合音效果時,可以讓兩個振盪器彈奏同一個音,並且稍微調整一下Fine Tune即可。濾波器的聲音也適度地調亮。放大器的波封如同鋼琴一樣設定在R=2～5左右,稍微留下一點釋音效果就好(**AUDIO FILE 67：清音吉他**)。

在樂曲中，仿擊弦電鋼琴經常演奏節奏細碎、填補音與音之間用的伴奏和弦，因此不太需要低音域的厚度。反倒是，因為會與貝斯、吉他共同演奏樂句的關係，所以就算聲音很細，大部分的情況下只要能在某個音域確實發出聲音即可。如果是搭載高通濾波器的機型，大膽切除低頻也是其中一種方法。如同P62等化器部分的說明，只使用混音器（座）上的等化器切除低頻也是有效的做法。

另外，如果手上的合成器具有可重疊音色的分層、疊音功能，當彈奏琴弦、重疊撥弦噪音時，聲音也會更加地真實。尤其大鍵琴是琴弦的撥弦聲相當大聲的樂器，因此起音部分可以稍微疊加聽起來像是「喀哩！、喀！」之類的音。

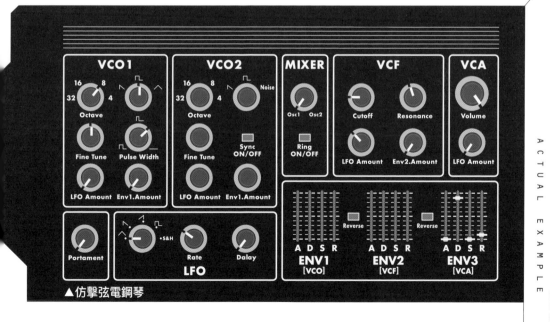

▲仿擊弦電鋼琴

合成器貝斯音色

●思考方式

在類比單音合成器中,合成器貝斯與主奏合成器同樣都是最能發揮效果的部分,不過選擇音色時,很容易不小心把注意力放在帶有高頻的音色上。各位在選擇音色時有沒有這樣的傾向呢?當我們單獨確認音色時,經常會掉入「悶住的音色不是好音色,浮誇的貝斯很帥氣」的陷阱。一般來說,在音質的既定認知上,往往會把悶悶的或陰暗的音色視為「低品質」的音色。不過,撇開刻意的做法不談,音樂是所有頻率都必須達到平衡,才會變成悅耳的聲音。如果應用到貝斯的聲音製造上,在檢視單體音色的時候,必須留意音色選擇是不是忘記考量上方疊加的樂器音?明亮又浮誇的貝斯聽起來的確是「高品質」的音色,但實際與吉他或鍵盤樂器、鼓組混音後,又會變成什麼樣子呢?會不會干擾到其他樂器的聲音?

話雖如此,但並不是只要有低頻即可。聲音若只有低頻且悶住時,聲音的動態也會很模糊。製造聲音的時候,必須思考如何在不影響伴奏樂器的條件下,配置出低頻的動態輪廓可以清楚聽見泛音的程度。不過,這種思考方式是一般而論。如果是貝斯+鼓組+單音樂器這種特殊樂團編制,有時候是使用貝斯演奏和弦、或負責中高頻比較好。總之,需要思考對自己的音樂來說什麼是最佳的做法。

●設定

使用鋸齒波,將濾波器從全開狀態慢慢地調小截止頻率。打開濾波器,明亮的聲音只會聽見泛音的成分,完全感受不到原有的厚度與低頻。不過,慢慢地切除高頻之後,原本的低頻就會浮現出來了。此外,如果聲音調得太暗,雖然低頻很明顯,但剛才提到的聲音輪廓就會不清楚。因此,會希望保有不影響其他樂器的中頻成分。

Synthesizer Bass

　採用加法方式的做法上，還有在另一個振盪器上追加1～2個八度音以上的聲音，或者調高濾波器的共振也是不錯的方法。但是調太多又會變得過於俏皮的感覺，因此要完全以等化器與追加泛音的方式來進行聲音製造。如果搭配濾波器的波封，就會變成更好聽的聲音。濾波器的波封處於cutoff略為衰減的狀態。放大器的波封則是，釋音（release）要調到斷得乾淨還是一點一點慢慢衰減，必須視歌曲的風格才能判斷（**AUDIO FILE 68：合成器貝斯**）。

　合成器貝斯會有「聲音大約要多厚？」的問題。「不愧是類比合成器」、「MOOG的聲音果然很飽滿」……像這樣子討論「類比合成器本身的魅力」是很經常出現的對話。的確，即使設定的參數相同，有些機型就是可以做出飽滿的聲音，有些機型則是無論怎麼嘗試也做不出厚實的音色。因為小型音箱無法體現低頻感或聲音厚度，因此請務必在理想的環境設備中，體驗看看所謂的「飽滿音色」。

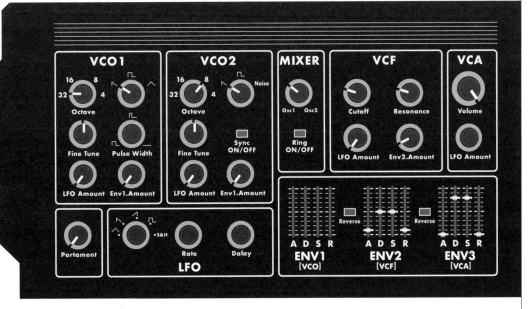

➡ 弦樂音色

●思考方式

　　弦樂(Strings)組並不是一項實際存在的樂器(笑)，而是指小提琴、中提琴、大提琴、低音提琴等多種弦樂器、由多人合奏產生的聲音。不過，音色選單中還是有名稱為弦樂組的初始音色。除此之外，還有小提琴的音色。但是到底有什麼樣的差別呢？

　　人聲也是一樣，一人獨唱與合音也有偌大的差別。當多名樂手演奏同樣的樂器時，不但發聲時間會稍微不同，音高也有些許不一致，還有氛圍和表情也會有落差。正因為這樣才會產生具有廣度或厚度的聲音。

　　在經典名作品的單元(P132)中還會再提到，享譽國際的日本合成器始祖冨田勲先生的作品。他是將小提琴的每一個音都替換成合成器(早期的MOOG)，只疊加實際上可以稱為「組(section)」的合成器，藉此重現弦樂組美妙的聲音。在利用初始音色就能輕易做出弦樂音的時代下，令我感到悲傷的是，這樣偉大的工程卻沒有幾個人能夠理解，但如果是很喜歡類比合成器的人，應該可以理解當中的屬害之處。

　　不過，實際用如此複雜的方式製作弦樂組的音色非常耗費時間，因此很難在現場演出時使用。其中，弦樂組的音色帶有合成感，而非PCM音源(真實的弦樂組音色)，我們以這樣的觀點來思考如何重現當時製造出來的弦樂合奏音源，例如Solina等。

●設定

　　首先，通常立刻會想到使用LFO搖晃聲音，做出合奏效果。在清音吉他的項目中也有提到，兩個振盪器可以利用Fine Tune功能，稍微把音高錯開就能製造出合音感。右圖中的合成器並沒有繪製這項功能，不過如果使用脈衝波寬度調變(Pulse Width Modulation，簡稱PWM)，就能夠得到最佳的合奏效果。這是利用LFO搖晃脈衝波幅度的效果(參照P29)，並不是搖動音程，而是利用LFO使泛音成分呈現流暢的變化。不過，如果濾波器開太大，會有充滿複音合成器感的印象，就不是弦樂音了。

　另外，有時候是強調高頻比較好，有時候則是想要有整體被襯底（Pad）類音色柔和包覆的聲音。想要偏暗的聲音，還是音質明亮、低頻切除的輕薄聲音，根據不同的目的，設定上會有大幅度的改變。

　放大器的波封也是很重要的關鍵。演奏快速的樂句時、與演奏緩慢的長音時，合適的起音也有所不同，必須視情況改變起音。如果是曲速快的樂句，但起音的設定相對較慢時，聽起來會顯得不自然，這種時候若不調整音量是無法重現樂句的。如果是製作適合慢拍演奏的聲音，就很難演奏曲速快的樂句。總之，請根據樂曲的速度或動態調整成最佳的設定（AUDIO FILE 69：弦樂合奏音色）。

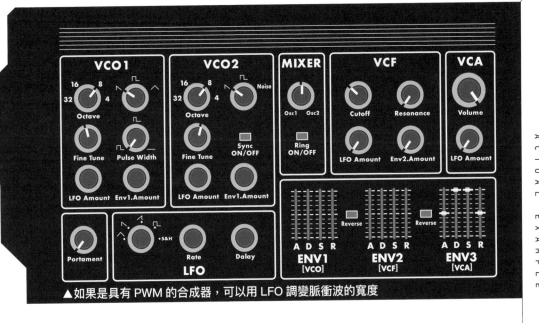

▲如果是具有 PWM 的合成器，可以用 LFO 調變脈衝波的寬度

➡ 銅管樂器音色

●思考方式

　　銅管樂器(Brass)是指喇叭、長號、低音號和法國號等金管樂器。即使同樣是金色的樂器,在構造的分類上,薩克斯風歸屬於木管樂器。順道一提,流行音樂若有使用到管樂器組時,一般多半由喇叭、長號和薩克斯風組成,因此稱做銅管組(Brass Session)就不太恰當了。薩克斯風屬於木管樂器,且編排在管樂器組,所以正確名稱應該是法國號組(Horn Session)。通常提到銅管樂器時,往往不知道指的是哪個樂器,很容易讓人困惑不清。人數眾多時稱之為銅管組,而獨奏時則用該樂器名來稱呼最為妥當。這裡我們無須講究這些名詞的區隔,一起來製造帶有銅管樂器感的聲音吧。

●設定

　　管樂器在發音上有自己的特徵。銅管樂器的起音部分強、緊接著轉弱的演奏方式很像突強(sforzando),在開頭部分加入有力破音的奏法,常被使用於澎湃激昂的音樂上。這就是人稱「非常銅管樂器的聲音」。此外,藉由吹氣方式還可以巧妙地控制音程,因此可以有意地發出從低的音程往上滑的聲音,也可以在演奏中調整音程。

　　假設銅管組有數人一齊演奏,我們來重現看看在開頭部分有音程差的感覺吧。首先,在ENV1上設定A=3、D=3、S=0,從基準值開始調整讓聲音有些許變化。這樣的設定可以使只出現在開頭一瞬間的起音部分,產生增強再衰減的高速變化。在VCO1和VCO2上稍微改變調音使之再生同樣的鋸齒波,接著僅在VCO2上加上一點ENV1。切勿加過頭。如此一來,只要兩個音程差就能使起音部分的聲音有增厚感。也就是說VCO1是正確,但VCO2則是不正確的銅管樂器奏法。這種銅管聲音是以前TOTO常用的聲音,因此而得名,所以又稱為「TOTO BRASS」。

　不只是調整音程而已，也可以使用濾波器讓起音部分的聲音有力明亮。持續部分想要有柔和的感覺，所以濾波器的波封大概設定成D=4～6、S=4～6左右賦予音色變化。濾波器波封的量也調至相當大，起音部分變得很明亮之後，就可以得到銅管樂器感覺的聲音（**AUDIO FILE 70：TOTO BRASS**）。另一種表現銅管樂器味道的方法就是漸強（crescendo）。漸強是一種當起音奏出激昂澎湃的聲音之後會先暫時轉弱，然後再度漸漸變強的表現手法。強烈演奏之下，除了音量以外泛音成分也會變多，因此需要操作濾波器的開關。例如，在調變滾輪（modulation wheel）上調配截止頻率（cutoff），或者手動操控截止頻率的旋鈕。用音量踏板調整音量也是不錯的選擇。透過各種表現方式使聲音有所改變（不只是起音部分），就能賦予聲音細微差異變化（**AUDIO FILE 71：利用各種操作使濾波器或音量產生變化**）。

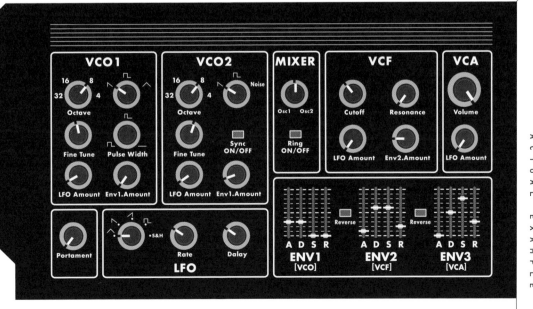

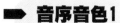

音序音色1

●思考方式

什麼是音序(sequence,或稱序列)呢？如果查字典的話,會知道有「連鎖」、「連續」、「一連串的事物」等意思。在音樂中,將一連串的樂句反覆播放就稱為「音序」,大多特別是指8分音符或16分音符等組成的樂句。早期的自動演奏系統是使用旋鈕一個一個地設定音與音之間的距離(音程),並且排列成8～16個,然後一個接一個的不斷變化之下(讓音形成樂句),生成一小節的樂句,這個就稱為類比逐步音序器(analog step sequencer)。後來推出的自動演奏裝置(MIDI錄音器等)有些就是沿用該名,也稱為音序器(sequencer)。此外,近年推出的硬體設備很多都有搭載讓樂句反覆的音序器。

另外,不同機型也有不同的功能,有些具有自動演奏分解和弦的「琶音器(arpeggiator)」功能,使用琶音器,只要按壓和弦就會自動產生各式各樣的樂句。

接著我們來為活用音序器或琶音器的音序樂句,製造足以與之匹配的音色(實際演奏時,需要輸入樂句檔案或啟用琶音器)。

●設定

振盪器的波形並沒有特別的制式規定,可以選擇自己喜歡的波形。VCO2如果與VCO1形成4度(5個半音)的關係,就會得到鐵克諾(Techno)和出神(Trance)常使用的音色。

使用濾波器和放大器,讓聲音變成「斷音感很棒的音色」。用樂器形容就是木琴的感覺。濾波器的截止頻率(cutoff)要在幾乎關閉的狀態,濾波器的波封量稍微設定多一些。這樣一來,濾波器就會像波封一樣產生變化。放大器的波封和濾波器的波封都設定成木琴類的音色。大致上就是A=0、D=2～4、S=0、R=2～4左右。如果將放大器和濾波器的波封中的D和R設為同樣的值,濾波器關閉的速度就會和聲音消失的速度相同了。

　　請將這裡的放大器波封的D、R值從2～4變更成4～6。濾波器波封則維持不變。這麼一來就會形成即使濾波器已經完全關閉，但還是稍微殘留一點聲音的狀態，感覺上類似回音的殘響成分，只剩下較暗的聲音（**AUDIO FILE 72：簡單的音序音色**）。這樣就可以重現帶有木琴感的簡單短音。

　　接下來是提高濾波器的共振。如果也調整截止頻率的值，選擇一個剛好的值，就會產生帶有「chun～chun」效果的聲音。（**AUDIO FILE 73：提高共振**）。

　　另外，如果讓LFO緩慢移動，再將VCF的LFO值調整至偏強的位置，當音序器演奏樂句的同時，濾波器就會同步開關，得到類似海浪漲退的效果（**AUDIO FILE 74：大波浪的濾波器效果**）。這是鐵克諾類的音序樂句常使用的手法。當濾波器處於關閉的狀態時，聲音是否完全消失、或變化是否確實到位？請根據各種參數的搭配性，調整成最佳平衡的狀態。

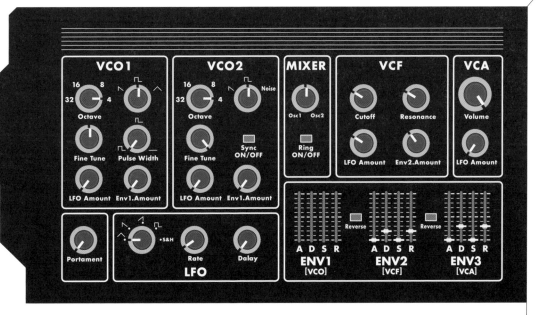

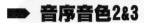 **音序音色2&3**

●思考方式

　　雖然慣稱音序音色，但音序並不是樂器名，無論是演奏法或者在音樂中的比例分量都十分不明確，也因此音色有很多種可能。設定音序音色沒有既定的規則，所以與其使用常見、了無新意的音序音色，還不如挑戰前所未有的新設定組合。希望各位可以大膽嘗試各種不同的設定方式。

　　不過，動態短促的8分音符或16分音符是必要的設定，因此能否對應音符長短和速度就很重要。接下來會介紹幾種，我所構思的適合音序音色的設定。

●設定

　　單音式合成器中，如果在琶音器或者MIDI音序器中輸入單音訊號，就會產生前一小節提到的音序器效果。不過，如果是可以彈出和弦的複音式合成器，也可以考慮其他的設定組合。用LFO的方波對放大器施加調變，就能做出有如經過閘門（gate）效果器的震音（tremolo）效果。即使是沒有琶音器的機型，也可以使用8分音符彈出聲音，而且還能做出和弦效果。在無聲的間隔處巧妙地變化按法，就可以刻畫出漂亮的八分音符和弦（AUDIO FILE 75：和弦·音序）。

　　另一種是，音序器模式（Sequence pattern）也具有踏鈸作用的類型。先使用16分音符演奏，再一邊加入噪音（noice）成分後，16分音符聽起來會像加了小鼓或踏鈸形成節奏細碎的氛圍。使用LFO啟動濾波器，或在濾波器串接移相效果器（Phaser）等，就會形成彷彿火車行駛中的樂句（AUDIO FILE 76：利用噪音、移相效果器製造火車行駛間的音序）。

這些只是其中的一些點子。請各位也嘗試看看自己創造優秀的音色。只是一邊隨便把玩彈奏一邊製造音色，也不會有靈感的，最好是輸入16分音符的檔案，讓音序器演奏樂句，如此一來就可以判斷速度是否適切、聽起來是否悅耳等。

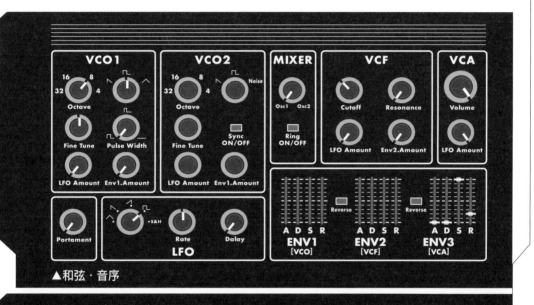

▲和弦・音序

▲火車行駛間的音序

➡ 變頻效果

●思考方式

通常我們會把很合成器感的聲音,如「嗶嗡～～」、「咪呀～～」等效果音,稱為「變頻(sweep)類音色」。很多人對變頻效果的既定印象,都有「變頻是最具代表性的合成器音色」。以實際的樂器而言,西部片的原聲帶、或滑稽搞笑音效經常使用的口簧琴(Jew's Harp),還有印度的弦樂器西塔琴(sitar)等,可以說相當接近變頻效果。這些樂器在後續加工時,會使用濾波器讓泛音產生緩慢的起音變化。當我們利用合成器重現這種效果時,就會產生變頻類音色。最大的特徵是,可以清楚知道加上共振的濾波器正在慢慢地移動。

●設定

濾波器的波封是利用慢速起音(Slow Attack)、慢速衰減(Slow Decay)產生變化。或者使用反向波封的形式,利用起音關閉濾波器;利用衰減打開濾波器的方法。

截止頻率(cutoff)的參數設定在偏小的值,濾波器·波封的起音與衰減必須一致,A、D=6～8左右。延音(sustain)設為S=0～5左右,調整到衰減的動態非常明顯的程度。釋音(release)也是以可以聽出濾波器漸漸關閉的感覺為主,大約是R=4～7左右。為了清楚聽見濾波器的啟動,放大器的波封需要比濾波器更早發出聲音。不過,數值還是柔和一點比較好,所以要稍微慢一點A=2～3,然後要讓濾波器的變化聽起來清晰,所以S=10。因為S=10所以衰減值設定多少都可以。釋音也帶有濾波器變化,因此必須凸顯出來,設定值和濾波器的值一樣,或者稍微多一些,所以R=5～8左右(AUDIO FILE 77:濾波器產生變化的變頻音色)。

反向波封是將波封調節器(Envelope Generator)的效果倒過來的功能。因為是上下顛倒的關係,若是已經習慣波封的動態,就很有可能一時之間抓不到操縱手感。利用起音關閉濾波器,在關閉的狀態下利用衰減讓濾波器慢慢地打開來。

　　延音的參數值愈低，代表濾波
器開啟幅度愈大。如果先設高延
音的參數值，濾波器也會一直是
關閉的狀態，因此如果將衰減調
慢，最後就會得到濾波器開啟的
同時，聲音逐漸消失的效果。至於
反向波封，需要注意地方就是截
止頻率（cut-off frequency）的參數
值必須提高一些。如果參數值太
小，聲音會更朝向減去頻率的方
向變化。截止頻率設定在8～10左
右，然後再使用反向波封就會形
成逐漸關閉的效果（**AUDIO FILE
78：使用反向波封製造出的變頻
音色**）。

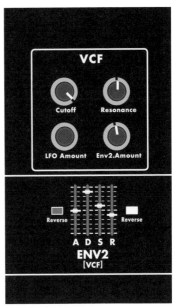

▲反向波封的設定

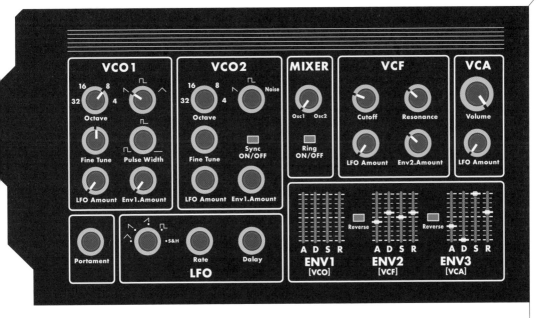

➡ 襯底音色

●思考方式

什麼是襯底(Pad)呢?如果查閱字典,可以知道襯底有「填充物」、「鋪蓋物」等意思。我們說的墊肩也有類似的意思。換句話說,製作音樂的時候,若有「空隙」就會利用襯底將空隙填補起來。

實際上,當怎麼調整都覺得「完成度還是很低」或「音色聽起來很單薄」的時候,這時如果混入一點柔和的聲音,雖然不顯眼,甚至是非常樸素,卻可以一口氣昇華成「完成品」的質感。可能是聽不太清楚的微弱音色、或沒有存在感的音色,但製作過程中只要切換開關,就能明顯感受到有無效果的差異。由於是從頭到尾都被隱藏起來的音色,所以很常以全音符長度的長和弦來演奏。即使與前一小節的變頻類音色演奏同樣的和弦,產生的作用卻完全相反。弦樂或人聲類的音色也能夠當做襯底音色使用。

從不要太醒目的要點上來說,關閉濾波器讓聲音變暗雖然比較好,但就因為關閉濾波器的關係,音色會變成和貝斯一樣肥厚,這麼一來就會干擾到貝斯或其他和弦。襯底的存在完全是做為填補聲音之間的空隙,單獨發聲時雖然會覺得「真是樸素呀!」,但是既不厚實也不明亮的聲音,通常都與音樂很合。當然也有視其他樂器的成分,稍微明亮一點比較好的時候。我想再重提一下,音色是根據音樂來變化的。因此沒有絕對的音色。如果有絕對音色的話,就沒有必要用合成器調整參數值,也只要選擇預設音色就好(笑)。

●設定

如果是以較暗的音色為前提,波形也可以選擇三角波。接下來是濾波器。如果是綜合型的合成器,振盪器波形已經是偏暗的音色,因此只要切換高通濾波器(High Pass Filter),就可以保持高頻不變的情況下,利用濾波器來切除低頻。圖中只能使用低通濾波器(Low Pass Filter),因此適度地調低截止頻率,使聲音變暗。原本的波形即便不是選擇三角波,只要利用濾波器切除掉某種程度的高頻就不會有什麼問題。襯底的主要作用就是做為「填補空隙的音」。襯底就像是「無名英雄」。雖然不起眼但卻是形塑扎實的

音樂框架不可或缺的角色。為了不與其他樂器的泛音產生衝突,襯底音必須抑制泛音至極少程度。

　　這裡不使用濾波器的波封,聲音真的是既樸素又灰暗,處於發出「啵～汪」的狀態。為了讓放大器·波封的起音放慢,塑造出長音符效果,聲音的衰減也要緩慢,所以是A=6～8、R=6～8左右。彈奏下一個和弦時,不能變成會與音場前端的和弦感相衝突的混濁聲音,因此衰減速度必須配合音樂,實際一面演奏一面調整長度(AUDIO FILE 79:**偏暗的襯底音色**)。另外,如果使用效果器加掛合音效果做為最後的修飾,音色會更有「柔軟」的感覺。

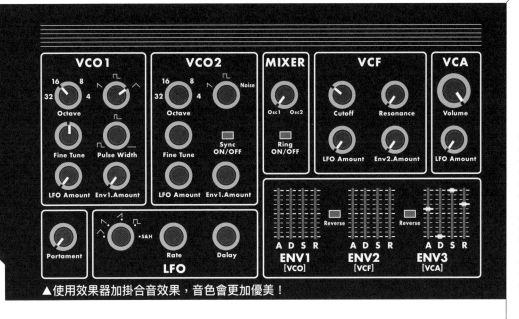

▲使用效果器加掛合音效果,音色會更加優美!

➡ 鐘的音色

●思考方式

我們使用類比合成器的環型調變器（Ring Modulator）製造鐘（Bell）的音色。以現在來看，雖然缺乏一點真實感，但聽起來是帶有獨特科幻（SF）感的管鐘（Tubular Bells）音色。振盪器的其中一項功能就是「環型調變器」，在日本又稱為「平衡調變機」。在這個回路輸入兩個頻率的音後，就會輸出兩個頻率之和與差的音。如果將兩個振盪器的參數值以各種比例組合，就會產生難以預測的聲音。

●設定

首先，試著將兩個振盪器調整為同樣的音程，再啟用環型調變器。兩個振盪器之和與差是指，和的值變成兩倍，而差則為0。換句話說，只會發出1個八度以上的音。這裡，我們來嘗試只調整單邊的振盪器讓頻率產生大幅度的變化。圖中的合成器是採開關式變換八度音，因此會使用Fine Tune的功能進行變化。如果用力旋轉，聲音便能產生激烈的變化（**AUDIO FILE 80：因環型調變器的關係，使聲音產生激烈的變化**）。

將振盪器的調音上下調動，兩音之和與兩音之差就產生一方往下降、另一方往上昇的複雜變化。只是不停地轉動旋鈕，發出奇怪的聲音，也會十分有趣。做為具有威嚇感的效果音，這樣就可以了。接下來，要調整成可以當做樂器音使用的金屬類聲音。

我們來試試看一邊彈奏琴鍵，一邊改變振盪器的調音。只是稍微轉動旋鈕，音色就有相當不一樣的氛圍（**AUDIO FILE 81：微調找出聽起來最舒服的參數**）。

另外，即便音程和琴鍵的調號出現落差感，要調整到完全一致恐怕很難。對於機型具有可調整整體音準的Master tune，同時又保有兩個振盪器的差異、或具有可簡單變更調號的移調（transpose）功能來說，非常容易。但如果不是這種機型的話，有時候就只能視為調號不同的樂器來使用。如果使用VCF的截止頻率（cutoff）功能先稍微關閉，就能做出很穩定的管鐘音色，打開時又會變成明亮的金屬鐘類音色。在這個階段不需要開啟濾波

Bell

器的波封。如果放大器的波封是一種鐘的模擬（simulate），試試看讓時間保留一定長度，設成 A=0、D=8、S=0、R=8 左右吧（AUDIO FILE 82：**鐘類音色**）。

　　即使是沒有搭載環型調變器的機型，只要使用交叉調變（cross-modulation）、FM類型的合成器等，也能夠產生金屬類的聲音。另外，使用LFO或波封改變這些參數值的做法，就「維持音準的演奏」上來說雖然是不被允許的，但是做為效果音使用時可以得到很強烈的效果。請務必多方嘗試。

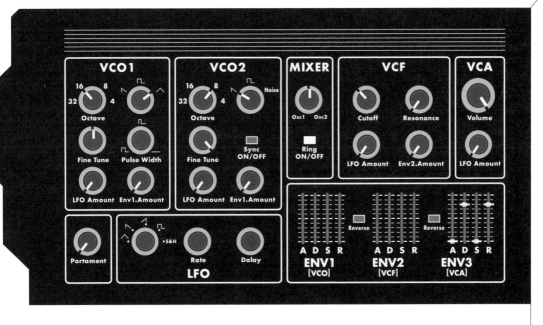

➡ 鼓組音色1：大鼓&中鼓

●思考方式

現在，以「音序輸入」的鼓組聲音有取用採樣、PCM音源、或將鼓組循環樂句的音檔切成單一鼓點的波形等多種做法，這些做法都可以做出更加逼真且有律動感的聲音。然而，以前的方法就只能使用無音序輸入功能的節奏機做為輸入媒介，或是利用合成器製作大鼓（bass drum）、小鼓（snare drum）、踏鈸（hi-hat）等的音色，再把每一個音錄製下來構成節奏組樂句。即使到了現在，利用合成器製作的打擊樂器或電子鼓音色有時候是做為重音或特徵使用，而不是主節奏。

市售產品當中，很多是附帶打擊墊的合成器鼓組，這種鼓組主要是做為鼓手演奏用的樂器。合成器鼓組是具有一些自己獨特的參數，但發音構造與合成器完全相同，就算是一般的合成器，也能夠重現合成器鼓組的音色。製造沒有響線的太鼓皮敲擊音時，與其用噪訊發聲，使用可以發出音程的振盪器還比較合適。

●設定

首先，我們先製作大鼓音色。鐵克諾（techno）類的曲風中，比起真實的大鼓音色，以ROLAND TR-909為其代表的肥厚電子大鼓音色還是比較適合的選擇。聲音聽起來像是「zu～」、「do chu」聲，短且緊湊感為關鍵特色。

振盪器的波形選用三角波，音的高度盡量調到非常低。濾波器也是關閉狀態。使用濾波器的波封只讓起音部分稍微明亮一點，濾波器完全關閉也沒有關係。因為放大器的波封屬於短促的打擊樂器，所以設為A=0、D=2～3、S=0、R=2～3左右。然後找出尾音斷點消失最自然的參數。光是這樣，會讓人感覺振盪器的音一直發出「booooon」的聲響。合成器鼓組的大鼓特徵、以及最重要的「簡潔有力的緊實感」都是透過VCO的波封設定（音高波封）。為了在發出聲音的時候，可以確實感受到音的變化……就必須比放大器的波封還要簡短快速，讓音高波封有從高音程下降到低音程，發出類似「唰」地往下降的聲音。音高波封的參數為A=0、D=1～2、S=0、R=1～2左右。以做出簡潔飽滿、厚實的聲音為目標，調整起始高音、以及下降幅度

與下降速度等（AUDIO FILE 83：**大鼓**）。

　　接下來是合成器中鼓的部分。基本上與大鼓是同一種音色。在實際的鼓組中，中鼓的音程會比大鼓高，而且發聲時間比較長，所以合成器中鼓也這樣做就可以了。換句話說，音高、放大器·波封的D、R參數值要稍微長一些，然後再提高振盪器的音程。音程逐漸緩慢降下的音，透過調整波封的值，就可以做出各式各樣的類型（**AUDIO FILE 84：合成器中鼓**）。不是以主要的要素，而是以附加的方式混合一點噪音的話，或許更能夠凸顯打擊音的特徵，做出不錯的音色。請務必嘗試增加一些打擊樂器的元素。

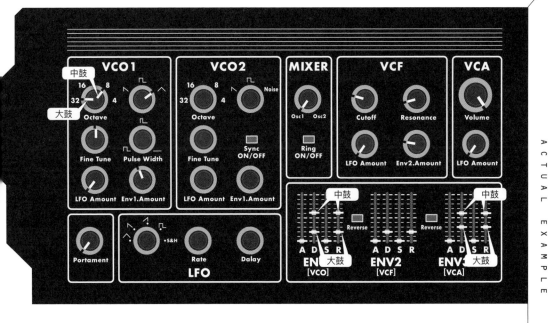

➡ 鼓組音色2：小鼓&踏鈸

●思考方式

由於大鼓或中鼓的打擊面採塑膠製的工人皮革，因此從構造上來看並沒有噪音成分，而是使用振盪器製造聲音。進一步地說，小鼓包含兩種要素。一種是鼓棒敲擊鼓皮的聲音，另一種則是底部的響線發出「批哩劈哩」振動的聲音。小鼓的聲音就是由這兩種聲音所構成。不過，小鼓的噪音成分在音量上也是主要的部分。因此我們可以試著加入噪音、混入些許鼓皮聲，找出小鼓聲音的最佳比例。

●設定

噪音的部分就是只需要在振盪器選擇噪音成分，開啟濾波器，選擇短波封發聲。接下來，利用中鼓也使用過的振盪器增加一些鼓皮的聲音。以一組設定製造噪音，也製造鼓皮音時，就只好共用一組波封或濾波器。因此，這裡會優先以噪音成分為主，進行濾波器等的設定。

由於小鼓的聲音餘韻比中鼓短促，所以波封的釋音也要短。只是將聲音調明亮調短，就能做出與中鼓截然不同的氣氛。中鼓時是帶有「砰」聲的印象，因此比較適合稍微圓潤偏暗的音色，相較之下小鼓的響線聲就比鼓皮聲多出許多。鼓皮的聲音本身也加上響線的氛圍時，就更加有小鼓聲音的味道。振盪器使用鋸齒波的話，就會變成泛音成分更多、清晰的聲音。音量上以噪音成分為優先，另外再加上鼓皮的聲音，做出隱約有「聽起來不只有噪音成分，還可以清楚聽到鼓皮聲！」的感覺（**AUDIO FILE 85：合成器小鼓音色**）。

踏鈸或銅鈸（cymbal）類屬於金屬聲音，所以可以關閉小鼓的鼓皮部分聲音，只使用噪音成分就能做出很不錯的音色。踏鈸閉合（close）時的波封值要設定到比小鼓更加短促、簡潔有力的狀態。踏鈸開放（open）時波封值會產生變化的關係，因此往往有不知道該如何設定參數的時候。其實並不是很困難。放大器·波封的衰減（decay）用於踏鈸開放；釋音（release）用於踏鈸閉合的方法，是透過鍵盤操作區分使用踏鈸的開放與閉合。也就是說使用MIDI訊號的方式將閉合的閘門時間調整至極短，開放則是較長的閘

門時間，如此一來就可以只用一組設定重現開放／閉合的音色（AUDIO FILE 86：**重現開放／閉合兩種踏鈸音色**）。

　　當然，只使用噪音成分重現真實的踏鈸或銅鈸音色，效果是有限度的。實際上，早期以類比回路構成的節奏機所製造出來的踏鈸或銅鈸的音色，的確比不上PCM音源或採樣的真實度。不過，即使到了現在，這種類比獨有的溫暖聲音依然有人使用。以完全不考慮真實度，純粹強調音色特徵也是一種使用方式。這種情況的話，可以調高共振（resonance）、或調整濾波器，加上噴射效果器（flanger）或移相效果器（phaser）也是很不錯的點子（AUDIO FILE 87：**具有強調特徵的各種合成器踏鈸音色**）。

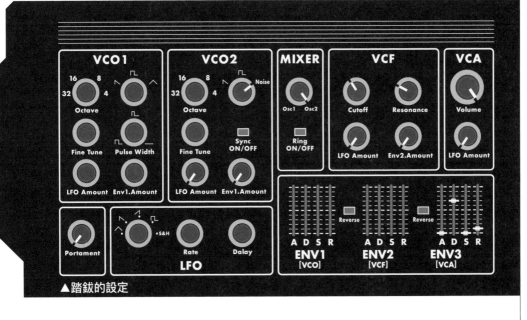

▲踏鈸的設定

➡ 未知的飛行物體音色

●思考方式

　　剛開始接觸合成器時，會令人玩到忘記時間的大概就是「嗶叩嗶叩」、「啾嚕啾嚕」、「嗶嗶嗶嗶嗶」這類效果音吧。我也是經常玩到忘記時間，到現在還記得，有次一整天都在把玩旋鈕，只為了找出很奇怪的聲音。其中最容易理解也是最容易做出的效果音有UFO音效等。UFO是未知的飛行物體，所以沒有人知道UFO到底會發出什麼聲音。這裡是示範懷舊科幻電影或卡通中飛碟出現時可能會配上「一邊旋轉一邊漂浮在空中」的音效（**AUDIO FILE 88：UFO**）。

　　如果進一步分析這種感覺的效果，可以知道是由兩種完全不同的要素所結合組成的音色。首先是做出飛碟升高、下降、接近等不同的飛行效果。然後再加上飛碟旋轉的聲音，也就是模擬飛碟自轉的動作。如果飛碟只是飛在空中，沒有旋轉時，會很類似「幽靈」、「飛火」的音色設定（**AUDIO FILE 88：幽靈、飛火**）。基本上UFO和幽靈漂浮在空中應該是差不多的感覺。

●設定

　　接下來，我們先來製造漂浮感吧。以周期性地升高又下降的固定模式為例，在VCO加上波封調節器（Envelope Generator）就可以變更音程的高低，或者是使用反向波封先讓聲音降低再升高，類似這樣設定方法操作起來十分簡單。ENV1設定為A=5～8、D=5～8、S=0～3左右，製造出飛行的感覺。不過，只是按照指定的方式周期性地升高下降也未免太過無趣。所以為了達到操縱自如，一面使用音高調節輪（pitch bend）自由控制音程，就能夠產生絕對不會重複且無拘束的動態變化。「演奏」感就用音高調節輪操縱（**AUDIO FILE 90：使用音高調節輪製造飛行無拘束的UFO**）。

　　「旋轉」是指飛碟自動旋轉的樣子。利用LFO將振盪器的音程做出波形變化就可以做出這種效果。波形可以選擇三角波。如果波動速度太慢，就會毫無旋轉的感覺，因此轉動速度要設定到相當快的程度。不過，轉速快到某種程度時，也會失去旋轉的感覺。要注意轉動速度不可以過頭。

最後，我們來製造靠近、遠離，或升高下降、左右飛行的感覺。左右飛行的感覺可以使用混音器上的音量定位(pan pot)調整左右相位，遠近則是使用效果器(殘響)的深度，上下就使用音高調節輪控制音高。如果串接延遲效果器，就能呈現更加逼真的宇宙聲音。

這種聲音是使用LFO將VCO調變做出旋轉感覺，不過這裡的LFO波形必須更換成方波。這麼一來，兩個音程就會產生交錯變化。音程調整若很順利的話，就可以製造出救護車的「嗶—波—嗶—波—」警報聲(**AUDIO FILE 91：救護車**)。其他還有使用SAW UP ／ DOWN的波形，調整至很短的音，就可以做出非常遊戲效果音、雷射光音效的聲音(**AUDIO FILE 92：遊戲效果音、雷射光**)。請多方嘗試各種不同的設定。

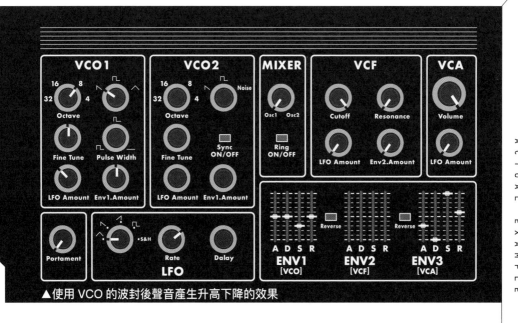

▲使用 VCO 的波封後聲音產生升高下降的效果

Column 05

令人驚奇的合成器 ── ②

延續 P24 的內容，這裡想介紹幾種小型音源機給各位參考。KORG 的 Gadget 類合成器，不但體積小且很便宜，當只是想稍微加點合成器音色時就非常方便使用。

▲ KORG Monotron DUO　　　▲ KORG Kaossilator 2S

其他還有電子式、組合型套件式的合成器，也有利用群眾募資的力量，販售由個人工作室開發的小型音源系統。近年市面上出現很多非樂器廠商出廠的合成器，可見產品的來源相當多元廣泛。各位不妨先上網查詢，購入一些音色有趣的產品。

▲ 學 研 Sta：Ful
SX–150 MarkII

▲ KORG LittleBits SynthKit

合成器的Q&A

SYNTHESIZER Q&A

　　截至目前為止，我們已經知道合成器的構造、聲音製造的方法了。只要應用本書內容，對於類比合成器的操作大概都沒什麼問題。不過，實務操作上難免會遇到各種疑難雜症，或是難以判斷的問題。這些都是第一次購買合成器常有的問題。說明書似乎不會寫，但只要擁有一點知識就能使各位的思考方式更加多元寬廣。本章採用 Q&A 方式為各位解答各種情況會遇到的問題。

part**05**

Q1 是不是只要學會操縱合成器，即便不會彈奏樂器也能成為音樂家呢？

A1 需要先熟知樂器的特徵

　　合成器、電腦、MIDI、音序輸入⋯⋯就從「即便不會彈奏樂器也能夠製作音樂」這點來說，相信大家都知道這幾種非常方便的工具。然而，音樂的製作門檻變低也意味著音樂品質的平均值提高了。換句話說，音樂製作人口雖然不變卻難以分出技術差異。

　　不過，用這樣的觀點來看本來就很難分出高下。自從音樂的製作門檻降低以來，變成任何人都能創作音樂，但是否能在某個地方表現出與其他人的差異？是否能展現自己的音樂才華？這才是我們需要探討的問題。如果稍微修改一下問句「就算不會彈奏也能夠做音樂嗎？」，那麼答案就會是「可能」。至於「就算不會彈奏也能夠成為音樂家嗎？」的話，就某種層面上我給予肯定的答案，但為了在廣大的泛泛之輩當中脫穎而出，比「演奏技術」更重要的是音樂品味。從這個觀點來看，好像更難回答Q1的問題了。作曲品味已經是關乎個人才能的部分，由於不在本書的內容範圍，在此不會說明。不過，我們就從合成器的檔案製作來探討「即使不會彈奏」這點可能出現的問題。

　　我經常有機會聽到業餘人士的音樂製作檔，但有時候會聽到品質不是很好的MIDI檔案。而且，有很高的比例都說自己「不會彈奏樂器」。完全不會彈奏樂器也沒有關係，但是若不理解音樂的本質，是絕對無法製作音樂的。可惜很多人對音樂似乎有所誤解了。我想說的是「表現力」，只是按照樂譜編排音符，根本毫無表現力可言。音樂家之所以可以處理超出樂譜以外的大量資訊，是因為長期的知識累積，或對樂器的理解夠深的關係。

　　雖說不會彈奏樂器也沒有關係，但必須和會彈奏樂器的人一樣，熟知樂器的知識。比方說，鼓組演奏時通常有哪些手部動作？貝斯·吉他在哪個時間點加入滑弦音比較酷炫？什麼樣的彈奏方式會產生什麼樣的音？ 如

何讓管樂器形成好聽的演奏？音域方面？根據弦的構成，會產生什麼樣的和弦編排呢？

還有，不在音樂理論範疇的能力。例如，就算只是彈奏空氣吉他，只要能夠感受彈奏樂器的感覺也非常好。其實我小的時候很常一邊聽音樂一邊揣摩空氣鼓、空氣吉他、空氣貝斯、空氣長號、空氣合成器的演奏方式，從中讓我體會到什麼是「聽起來舒服的樂句」或「打動人心的演奏祕密」等。對音樂的感受已經是超越演奏技術層面的能力。

有些人會討論「使用MIDI模擬真實樂器，和直接使用真實樂器演奏，哪種方式對於音樂製作比較有利」的問題。我認為至少在製作Demo帶等時，能夠用MIDI就已經非常棒了。因此，為了盡量展現樂器的潛能，最好充分理解樂器的特徵，學習過去一些優秀的音樂作品也非常重要。所以「不一定要會彈奏樂器」與「不需要具備樂器的知識」兩者不可以混為一談。雖然也有人覺得「知道太多音樂知識，是造就制式音樂的主因」，但如果具備一定程度的音樂知識，在表達情感的表現力上肯定會更加深厚廣闊。

以這類模擬真實樂器的虛擬音色來說，使用取樣音源的音色通常會比使用合成器的音色好很多。不過，即使是取樣音源，濾波器、波封等改變音色的操作方式，大多還是與類比合成器相同。因此擁有合成器的聲音製造相關知識，還是非常有幫助。

Q2 想要靠音樂吃飯的話有什麼職業可以選擇呢？

A2 工作項目非常多之外，工作形態也有許多種類

對許多人來說自己的音樂可以暢銷，也可以從事一些音樂活動，應該是最幸福的事。但是，這並不是唯一的一條路，音樂相關工作非常多。當然，我並不認為一定要從事音樂活動才能生存。不過再講下去會牽涉到人生哲理、藝術論方面，還是就此打住。接下來我會具體說明哪些工作、職業會使用合成器。

首先是以樂團或個人名義發表音樂。如果很幸運獲得認同，自此之後就可以仰賴CD的銷售量、表演活動維持生計。這種也是一般最容易理解的模式。再者，還有比較像是幕後工作者的作曲家、編曲家，通常都是接受唱片公司等委託之後，進行作、編曲的工作。或者為歌手、藝人量身打造曲子或編曲，甚至有機會擔綱音樂製作人一職。

另外就是為影視作品配樂的工作，工作項目除了電影的原聲帶以外，還有電視節目、錄影帶／DVD作品、電視廣告等非常多元。除此之外，其他則有展覽會、博物館、商用展示間的影像、教育用、就業活動用、宣傳用的影像帶、網站短片等等，也有為特定人物的影視畫面配上聲音或音樂的工作。在我製作的作品當中，有一件影視音樂作品完全沒有公開發表過，因為委託主只是拿來當做說服自家老闆同意新專案的工具。換句話說，僅是公司會議上給老闆看的影視音樂作品。

另一方面，如果是一名鍵盤演奏者的話，就需要精通所有鍵盤樂器的演奏技術。可能有機會進入錄音室錄音，或是擔任演唱會的樂手。除了在展演空間或音樂廳演出以外，演奏工作範疇相當廣泛。結婚典禮的鋼琴手、電子管風琴伴奏等也是可能會接洽的工作。

合成器操作者或音序師（Manipulator）的主要工作是依照編曲者或作曲者的指示，製作音樂檔案、編輯音樂。然而，近年出廠的軟體不僅操作簡

易且價格低廉，許多編曲家自己就能操作音序軟體，因此這個職業會持續面臨轉型。另外，錄音工程師則是面臨專門操作AVID Pro Tools的工作有逐漸增加的情形。

對「聲音」本身的興趣愈加強烈時，也會愈追求效果音等的聲音整體製作。這類工作有電影或電視、遊戲等的效果音製作，大多是編制在公司組織內的職務。順帶一提，專門製作音樂的公司行號部分，有製作來電答鈴或傳輸用伴唱帶，也有製作自由版權的音樂庫。以來電答鈴、伴唱帶的製作方式來說，通常是以曲為單位發包給個人工作室製作音樂，因此也可能需要經手發包工作。近20年間最多人想從事的音樂工作大概就是遊戲產業。製作遊戲曲子或效果音、收錄台詞，幾乎有關遊戲的所有聲音都要製作。如果自己負責的遊戲很賣座，而且音樂的獨特性也受到關注的話，就有機會發行原聲帶，甚至是現場演出，就像出道歌手一樣從事各種音樂活動。

至於從事某個合成器廠牌的開發樂器工作，也通常是由對合成器的熱愛甚至超越音樂製作的工程師所負責。由於開發是很專業的工作，因此從業者大部分是大學應屆畢業生。樂器示範的工作通常是受到樂器廠商的委託，進行樂器的演奏示範，或製作展示用的樂曲，透過解說或演奏的形式呈現產品的特性。另外還有擔任樂器或專門學校的講師，從事授課等與教學相關的工作也相當多。

其他音樂相關工作不勝枚舉。不管是什麼樣的工作都有愉快與辛苦的部分，取得工作的管道、就業的方式也是各式各樣。

Q3 經典的中古琴好？還是最新機型好？

A3 取決於個人比較講究音色或機能哪個部分

一般都會認為「經典實體機的聲音還是比較好」，不過90年代左右出廠的數位合成器，很多都是利用類比取樣技術模擬類比合成器的產品。

的確，早期那些利用類比取樣的模擬方式，在CPU性能不佳的時代，聲音大多是劣質的電子音，虛弱又細小。當時的機型有些也具有類比特有的噪訊。如果只就音色來說，實體類比機器所發出的聲音比較厚實好聽，因此受到很多人的喜愛。

另外，近幾年市面上也出現完全復刻類比的機型。目前大致有經典中古品、復刻品、模擬類比的數位合成器等三種選擇。

由於經典實體機大部分都是中古品，因此除了故障率高之外，缺點還有旋鈕的嘶嘶聲（雜音）、體積龐大笨重、以及調音會受到機器的熱度產生變動。不僅如此，還只能單音發聲或一點點的複音發聲、沒有MIDI功能、也無法記錄音色，一旦故障也沒有零件可以維修，不便地方非常多。不過，如果把中古的實體合成器視為只有中古品才有的魅力，也就值得了。

復刻版是完全複製當時的實體機的功能，由於是新品的關係，安定性也比中古品高。而且還有MIDI功能。只是有些零件已經不再生產，因此也有無法完美複製實體機的復刻品，至於是否會因此而不滿意該部分的設計就見仁見智了。

數位模擬形態又更不同，除了內建搭載許多優秀的初始音色之外，發聲數也相當足夠、體積輕巧、聲音穩定，排除「音色」這點其他都勝過當時的實體機。再加上，現在的模擬技術非常進步，已經可以做到幾乎感受不到音色差異。說到底還是沒有結論，不過該如何選擇還是要看個人需求！

Q4 軟體音源和硬體音源哪個比較優秀呢？

A4 各有各的優點與缺點

　　數位合成器雖然屬於硬體設備，不過是利用數位資訊製造聲音，將最終完成的資訊轉化成實際的音後發出聲響。總之就像是內部搭載一台電腦的感覺。如果擁有幾台這種機器，是不是表示只要使用一台電腦就能自由替換軟體部分？可以讓各式各樣的音源發出聲音？

　　因為軟體音源也是採取類似的發想，因此可以將電腦當做樂器、音源加以使用。

　　軟體音源的優點就是價格便宜，一台電腦就可以發出數台機器的聲音，而且容易管理音色。不僅如此，透過下載的方式就能修復錯誤，或更新功能，也比較容易和音樂製作軟體連動。

　　另一方面，缺點就是調整聲音的旋鈕介面是使用滑鼠操作，操作上很不順手。而且開啟軟體需要一點時間，萬一電腦發生故障就完全無法使用了。將來還有可能遇到電腦系統升級或作業系統更新以至於無法使用的問題。如果是現場表演使用就會有很高的風險。

　　硬體方面，除了反應及時之外，其他優點包含改變聲音的旋鈕操作非常直覺、只要按下電源開關馬上就能使用。因為是實體機器，只要不故障就可以長久使用。不過缺點是體積龐大、較重、較昂貴。

　　總之，很難說哪個比較好。不過如果是現場表演，硬體設備會比較妥當。在家慢工細活地製作、或現場表演大多是播放預先做好的音檔時，就可以使用軟體音源。根據使用目的選擇方便的方式即可。

　　順帶一提，我只收藏4台當時非常中意的KORG MS-20，其餘的都已經全部變賣。另外，除了Eurorack的模組合成器以外，其他都是用軟體音源。

Q5 除了類比合成器以外，還有哪些音源種類呢？

A5 例如加法合成、FM、PCM、取樣等

　　本書最開始的部分也有提到「閱讀本書之後就可以明白絕大多數的合成器使用方法」。但是這裡介紹的合成器音源將是例外，製造聲音的知識也完全不一樣。

　　「加法合成（Additive Synthesis）」是使用加法方式合成大量的正弦波（sine）。很多產品都具有這類優秀的軟體音源，如AIR Music Technology出品的Loom II，複雜的泛音隨著時間變化產生深具魅力的聲音為其特色。

　　1983年YAMAHA發售的DX7則是屬於「FM音源」，就是使用正弦波將正弦波頻率調變（FM調變），因此也可以說是「乘法合成」。雖然減法合成的類比合成器中也有搭載FM調變功能的機型，不過FM音源又是在那之上堆疊了數層的變化。換句話說，就是將FM調變所發出的波形，再用FM調變→然後這個狀態所形成的波形又再用FM調變……，6組正弦波在演算法（algorithm）的排列之下組合出各種組合，藉此製造複雜的聲音。利用這種方式製造的聲音不僅起音清楚且帶有優美的高頻，很適合用來製作鐘聲、電鋼琴等音色。Native Instruments的軟體音源FM8就是採用FM音源。不過這款也可以使用正弦波以外的其他波形，除此之外還搭載濾波器、以及簡單的編輯介面，是非常優質的產品。

　　「PCM音源」的方式與取樣的原理相同。極小的音源容量中就有樂器的起音部分與持續部分的短循環（loop），因此可以呈現真實的樂器音。類似使用取樣機的音色庫，可以儲存與重播實際錄製的樂器音。1988年發售的KORG M1就是其中的代表。此後，ROLAND的Sound Canvas系列產品則使當時的DTM（Desk Top Music）發展有顯著的進展。但這也只是振盪器可以記錄「樂器音的波形」，許多產品的後續聲音處理，還是採用類比合成器的系統，所以不需要理會音源格式，可以比照類比合成器的操作方式。PCM音源、取樣音源已是現在真實樂器類音色的主流，也就是說很少使用類比合成

器了。

　「建模音源(modeling)」是以數位的方式模擬樂器發聲,或類比合成器的電子回路特性。我們把模擬聲音實際發出聲響的原理,稱之為「物理建模」,透過該方式可以逼真重現聲音的變化、特性、奏法。有些機型的參數相當多樣,製造聲音的難易度也相對較高,不過內建如果有很優秀的初始音色,直接使用也能得到非常理想的聲音。

▶加法合成軟體
AIR MUSIC TECHNOLOGY
Loom II

▼ YAMAHA DX7 是 FM 方式的代表

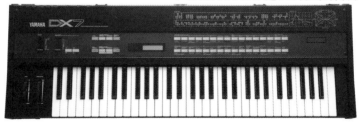

▼利用演算法,可知 DX7 共有 32 種組合

Q6 什麼是超級類比合成器？

A6 應該可以說是沒有數量上限的模組合成器

　　這的確是很難回答的問題。對那些合成器的狂熱者來說，最大的夢想就是擁有一台像是MOOG等早期發明的巨大模組合成器。但是，合成器的發展日新月異，之後也一定會有新的音源方式被開發出來，所以也要關注最新的發展。不過，本書是說明「類比合成器」的原理與使用方法，從這點來說，搭載幾百個振盪器、濾波器、波封、LFO等超豪華奢侈的合成器，是不是就可以冠上「超級」呢？

　　只是，這樣一來一台造價肯定不菲，而且就算擁有如此大量的振盪器、濾波器、波封、LFO，也不是所有的音色都會使用到全部的功能。如果多到用不到就是浪費多餘。

　　針對這點，軟體的模組合成器倒是能夠選擇只啟動需要的部分，這樣就沒有那些問題了。因此各模組（modular）的數量沒有上限，就可以說是超級（雖然不是實體機器）模組合成器吧。就結構上已經不是類比合成器了……。

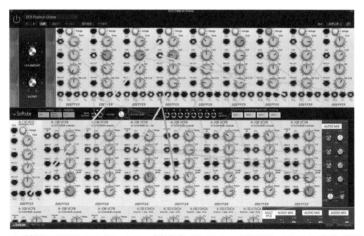

▲利用 SOFTUBE Modular 製造出 10VCO、10VCF、5VCA 的合成器

Q 7 聲碼器是一種合成器嗎？

A 7 不算，聲碼器是變聲技術

聲碼器（Vocoder）是1930年代研究開發出來的變聲技術。先分解分析人類聲音的頻率音域，再套用到振盪器等的音源產生聲響，就可以製造類似人類說話聲音的效果。不過，與其稱之為變聲技術，其實原本就是通信用的聲音壓縮技術，主要用於軍事用途。雖然已經失去人類說話聲音的原聲性，但檔案數量少很方便管理，大幅度的壓縮檔案也使得通訊傳輸效率非常好。即使是機器發出的聲音也可以清楚辨認說話的內容，從這點機能上的特性來說反而能帶來機器人講話的聲音感。由於聲音變得十分有趣，因此成為鐵克諾曲風的經典音色。

Vocoder的vo與Robot的bo在發音上有一點像，因此很容易讓人誤以為聲碼器與機器人有關係，實際上是Voice Coder的縮寫。現在的合成器大多都會搭載聲碼器，也有發售軟體版的效果器（**AUDIO FILE 93：Vocoder sound**）。

另外，軟體音源當中，使用了修正音高用的ANTARES Auto-Tune的機器人聲非常有名，其他還有IZOTOPE的Vocal Synth等各種變聲用的效果。利用音高變換的效果器改變音高或共振峰（formant）的參數值就可以得到很有趣的聲音。

▲ EMS Vocoder System2000

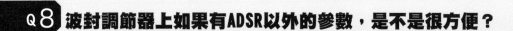

Q8 波封調節器上如果有ADSR以外的參數,是不是很方便?

A8 不,或許會造成使用上的混亂喔!

在類比合成器的時代,回路增加勢必會反應在售價上,所以市售產品基本上不可能有很多功能。但進入數位時代之後,許多廠牌開始在波封調節器上搭載ADSR以外的其他參數,試著開發出更多種不同的變化。

例如,FM音源的YAMAHA DX7,甚至連ADSR的名稱都沒有,使用八個參數管理音色。L1〜4與R1〜4加起來共八個,L和R分別是LEVEL、RATE的字首縮寫。一開始達到Peak Level(L1),接著來到第二個Level(L2),Sustain Level為第三個數值(L3),手指離開鍵盤後的數值為(L4)。從按下鍵盤直到到達L1的時間為(R1),從L1到L2的時間為(R2),L2到L3的時間為(R3),手指離開鍵盤到達L4的時間為(R4),一共八個參數。

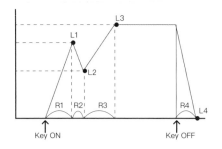

▲八個參數點的波封

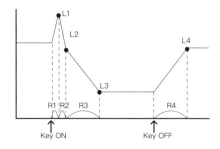

▲還可以做出這樣的曲線

在這之後也會出現各種不同的類型,不過最常見的情況還是,在最初的高峰值(Peak)後會有另外一個點,之後就會移動到Sustain Level,形成ADDSR的型態。另外一個點是使用PCM音源等取樣素材,做為強調起音部分來說相當方便,NATIVE INSTRUMENTS Kontakt等軟體取樣器也有搭載HOLD這種參數。由於是先維持起音部分有某種程度的長度再開始衰減,因此以AHDSR表示。

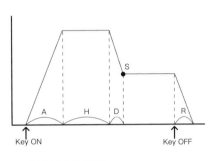

▲ ADDSR 的波封　　　　　　　　　▲ AHDSR 的波封

　　只要稍微操作一下這些參數就可以明白，不過也有人可能想得太複雜，腦筋一時打結了，其實只是增加1至2個參數而已。

　　其實，早期的合成器根本沒有ADSR，只有ADS而已，也有DR兼用型，或者只有AR兩個參數的波封，但也足以用來音樂製作。持續音的量可以透過踏板控制音量，或每次都用手動操作旋鈕的方式也可以，如此一來每次調整都能賦予些微的變化，或根據樂句的速度變換反應。所以最好不要過度依賴波封，把音量奏法也納入考量的話，ADSR就十分好用了。

Q9 怎麼都調不出斷音感很好的聲音

A9 重點不在釋音，而是起音

即使是釋音很長的音，「顆粒感很棒」的樂句也非常多。這是什麼意思呢？如果樂句的連接處感覺要斷不斷的，聽起來就很不乾脆。換句話說，問題不在於聲音的斷開方式，而是起音部的發聲太慢。只要起音具有力道，就算殘留一些釋音，聲音的顆粒感也會很鮮明，存在感也會很強。高級合成器的起音聽起來大多較強勁，令人有種「真不愧是高級的機型呀！」的感嘆。另外，市面上也有不少起音非常強的數位合成器。近年的軟體產品也多了不少發聲反應迅速的音色。

若是稍微老舊便宜的合成器，就只能在發出的聲音中加上一些起音成分。比如，透過混音台活用靜音（mute button）功能。或者在DAW軟體上為錄音內容增加一點起音時，就有可能利用波形電平（level）切除起音開頭的部分。但是，如果覺得不好處理，也可以使用壓縮器。如果調整的過程中很順利，就能製造起音力道強的聲音。

以起音力道為賣點的效果器當中，有SPL的Transient Designer等產品。參數介面簡單易懂，可以使起音變強、做出具有力道的聲音。

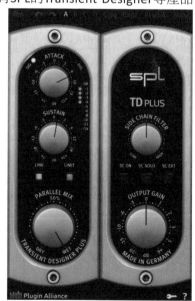

▶ SPL Transient Designer 的軟體版
SPL Transient Designer Plus

Q 10　現場演奏合成器時需要注意哪些要點？

A 10　有兩點常見的失敗！

　　我就來說說我的兩個失敗經驗。各位也知道舞台燈光大多很暗。我的第一個失敗經驗就是碰到控制面板變得很難看清楚、無法確切掌握參數的旋鈕位置，或是看不清楚控制面板上的小字以至於無法操作。

　　各位如果遇到這種情況可以預先準備小型筆燈或照明用具。如果擔心燈光過亮，或舞台燈光變暗時又太顯眼的話，可以在燈源上加一層壓克力色板，就能讓燈光不至於太亮。另外，為了用手就可以操作，僅更換旋鈕也是不錯的點子。透過手指的觸感就能辨別按鈕的差異，用肉眼也能一眼辨認。貼上易辨識的貼紙也是一個好法子。VCF的截止頻率（cutoff）或音量旋鈕等是演出常用的功能。例如WALDORF產品的濾波器介面，像是截止頻率等比較重要的旋鈕，就會特別換另一種顏色。

　　第二個失敗經驗是音高調節輪（pitch bend）。將音高調節輪非常大幅度地調低又調高後，當自我感覺「非常棒」時，接下來的音就會變成大音痴。是的，因為忘記將音高調節輪恢復到原本的位置。有些機型採彈簧式可自動恢復原位，有些則不是，所以需要特別留意。我在網路上看過一則知名鍵盤手的失誤影片，影片中也是犯了同樣的錯誤。原來大家都會犯這種錯誤。這種錯誤有一種解決方法，就是養成表演開始之前，一定會確認音高調節輪位置的習慣。

<div style="writing-mode: vertical-rl">S Y N T H E S I Z E R　Q & A</div>

▲替換過旋鈕的合成器控制面板

Q 11　可以改造合成器嗎？

A 11　先從外觀下手吧！

應該很多人都很想擁有一台世界獨一無二的合成器吧。或許無法自己設計，但如果是稍微改造，還是可行的。

不過，改造需要知道一些電學知識。完全沒有概念也沒關係，還有其他方法。沒有電學知識也可以就外觀部分進行改造。其中最簡單的部分就是換掉旋鈕。你可以在秋葉原等電器街或電商買到各式各樣酷炫的旋鈕零件，然後如同P127的圖那樣將常用的功能，例如濾波器的截止頻率旋鈕，換成其他顏色或比較大顆的旋鈕。另外，視覺上最有效果的做法就是進行面板塗裝。

其實不需要真的塗在機器本體上，只要測量機型尺寸、旋鈕位置，把設計好的圖案印刷出來貼在面板上，也能獲得很好的效果。改造面板的側板也會帶來明顯的改變，例如在塑膠製品上貼上一層木紋貼紙就能立刻顯出高級感。

另一方面，如果是想改造內部的電子回路，就不太建議完全沒有電學知識。只要更換電子回路的零件就會影響聲音。原因很類似業界經常討論的話題，一旦更換變壓器或電阻器，通過音響放大器播放出來的聲音也會有所不同，合成器也是如此，同樣會有巨大的改變。在二手合成器裡放入MIDI的功能是非常好的改造方式，但很難自己DIY。不過，販賣二手合成器的店家或許有改造機器的服務，可以詢問看看。

寫這篇的期間，我在社群網站上徵求網友們的改造品，結果收到很多人的投稿。看得出來大家都非常喜歡改造呢～。我也非常樂在其中。各位不妨從自己可以做的部分著手，把手上的機器改造成世界獨一無二的合成器吧！

▲機器是 ROLAND TB-3。先測量尺寸再自己設計圖案，貼在面板上。旋鈕也都換過了。製作者：SHINGA

▲機器是 ROLAND TB-303。機體上部有用貼紙貼過。製作者：SHINGA

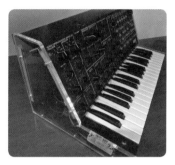

▲我收藏的 KORG MS-20。請朋友幫我把側板改造成透明壓克力板。製作者：藤原っち

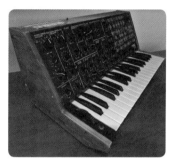

▲這台也是 KORG MS-20。不過側板改裝成木製材質呈現出高級感！製作者：Studio M&M（shop.st-mm.net）

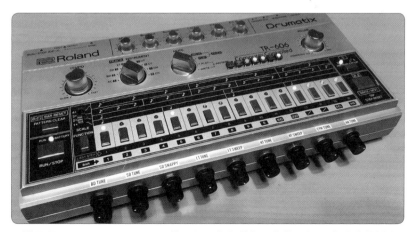

▲機器是 ROLAND TR-606。前面配置九個旋鈕、參數可以任意改變的樣式。背面則改造成各音源不同的觸發器輸出（trigger out）都可以輸出的型態。製作者：原田直樹

Q12 要幾台合成器才夠用呢？

A12 沒有標準答案，但是否太多也是要思考的問題！

在現今這個軟體音源普及的時代,討論擁有多少台硬體器材或許沒什麼意義。

不過,也要將類比種類以外的設備納入思考,例如軟體音源有多少種?硬體合成器有多少台?……等。

當然,這沒有一定的答案。一台合成器透過無數次堆疊所做出來的聲音也是一種富有個性的音樂。但是,從可否對應各種音樂風格的觀點來看,各種音源如果都有一系列的話,當然比較理想。依照種類和用途可區分為以下幾種。

- 類比合成器類……電子音或狂野的音色
- 數位合成器類……鐘等漂亮且乾淨的音色
- PCM、取樣音源……模擬真實樂器
- 鼓組音源……真實鼓組與電子鼓機類的音色
- 取樣機……自己錄製聲音、選擇音色做各種加工

各種設備都擁有一種感覺很不錯。不過,取樣音源之中也有很優質的鼓類音色,而且取樣機還涵蓋了真實樂器類與自製音色,因此這種時候就可以用取樣機取而代之。此外,也有不少器材是數位規格卻能發出足以取代類比系的音色。

然而,不同機型的聲音特性也不盡相同。根據用途加以區分使用,對曲子來說比較有利,不過也會削弱個人的特色。另外,很多案例卻是採取反向操作,使用的器材不多之外,每次都選擇同一個音源,藉此創造出屬於自己作品系列的一貫性。因此無法斷言擁有的合成器愈多就一定愈好。最後一軌是利用我非常喜歡的KORG MS-20所製造出來的聲音(AUDIO FILE 94:「SPACY_78」)。

合成器名作

48！

　　本單元將依照時代或曲風，介紹合成器的必聽作品／名作。在追求音樂的「新穎度」、「獨特性」時，只要研究以前的優秀作品，就可以理解「過去曾經創造什麼樣音樂、又有怎樣的經歷使曲子得以流傳至今，又或者產生了哪些變化？」，這些將會成為創作時的靈感提示。我們有時候也會很無知，以為自己有了什麼「大發現」而興奮不已，卻不知其實早在 40 年前就已經有人這麼做過了。　因此，我們更應該對偉大的前輩們表示敬意，一起來仔細聆聽研究他們的作品吧。

1960～70年代的合成器音樂曲風

首先要從 1960 年代說起，也就是 MOOG 合成器問世、以及開始被使用到流行音樂的時代。接著來到 70 年代，合成器音樂有了與搖滾樂截然不同的發展。

60 年代還不是一個可以在作品上「自然的」、「理所當然的」使用合成器的時代。實際上大多數的作品都是以「劃時代的樂器」、「稀有性」做為賣點。許多音樂家為了推廣合成器這個新玩意，也開始擔當起傳道師的重任。像是迪克‧海曼（Dick Hyman），還有幫迪士尼樂園製作電子大遊行（Electrical Parade）配樂而聲名大噪的 Perrey and Kingsley，現在看來這種試驗性的音樂依舊充滿不可思議的魅力，就算是現在的合成器也表現不出來。

其中，也有成為劃時代的作品，例如溫蒂‧卡洛斯（Wendy Carlos）於 1968 年發行的演奏專輯《SWITCHED-ON BACH》，整張只用合成器來演奏巴哈的樂曲。就音樂性來說，只是將演奏樂器換成合成器，其實並不新奇，但在大眾尚未接受合成器聲音的那個時代，以這樣的形式傳播合成器聲音的魅力，的確是十分不錯的方式。使用還不穩定的 MOOG 模組合成器所製造的聲音，在調音等上雖然有令人感到不

安的部分，不過也正是因為有那些令人不安的部分，才能做出那種充滿活力、數位合成器所缺乏的聲音。而這種合成器的模擬就在 70 年代日本合成器傳道師——冨田勳創作出《展覽會之畫》、《惑星》等一連串的作品之後，朝向前所未聞的異次元發展。先利用合成器重現小提琴的聲音，再重覆堆疊形成弦樂合奏，同樣的也是先模擬管樂器的聲音，再堆疊製造出管樂合奏……如此講究的多重錄音很需要毅力和耐心，這是現在難以想像的勞力工作。

這之後，合成器便以一種更自然的形式被使用在搖滾樂團的合奏上，另一方面，純合成器音樂也在世界各地發展了起來。例如製作「火戰車（Chariots of Fire）」等電影配樂的希臘作曲家范吉利斯（Vangelis），還有同樣是製作電影配樂，莫里斯賈爾（Maurice Jarre）的兒子尚米榭賈爾（Jean-Michel Jarre）等。德國的 Kraftwerk、Cluster、Tangerine Dream、Ash Ra Tempel 等樂團則被世人稱為德國電音（German electronic music），爾後又發展出「鐵克諾（Techno）」、「流行鐵克諾（Techno Pop）」音樂。

《MOOG The Electric Eclectics of Dick Hyman》
Dick Hyman

《The Essential Perrey & Kingsley》
Perrey & Kingsley

《SWITCHED-ON BACH》
Wendy Carlos

《惑星》
冨田勳

《ALBEDO 0.39》
Vangelis

《OXYGENE》
Jean Michel Jarre

1960～80年代的搖滾

談起合成器被應用到搖滾等流行音樂的過程。披頭四於 1969 年推出的《Abbey Road》專輯雖有使用合成器，不過當時還停留在嘗試性的階段。直到進入 70 年代，類比合成器才在前衛搖滾（歌詞極少以演奏為主）中得到發展。不只是前衛搖滾，其他的搖滾類型也都導入合成器的音色。

其中，最具衝擊的作品就是傑夫貝克（Jeff Beck）的《WIRED》。楊·漢默（Jan Hammer）以近乎吉他的美妙聲音 / 奏法來演奏合成器的方式，為後人開創出一種合成音主旋律（lead synth）、合成器獨奏（synth solo）的風格。另外，合成器也被 Deep Purple 等硬式搖滾樂團巧妙地使用在音樂上。在披頭四風格的流行樂中（這樣說不確定是否恰當），我最想推薦 Electric Light Orchestra（E.L.O.）。特別是《Out Of The Blue》這張專輯，美妙的旋律品味搭配令人心曠神怡的宇宙感、以及合成器的使用方式，整體來說相當洗鍊且深具魅力。

從全美排行榜來看，80 年代相當流行 AOR 這種柔軟且帶點情調的音樂。尤其，在數位合成器 YAMAHA DX7 問世之後，這些音樂更加大膽脫離搖滾類，與靈魂樂音樂家一同發光發熱的同時，又發展出更加輝煌且輕快柔美的聲音。但是，70 年代的類比合成器依然主要是搖滾類的音色。完成度特別高的有大衛佛斯特（David Foster）與傑格雷登（Jay Graydon）的《AIRPLAY》。TOTO 樂團的雙鍵盤演奏相當美妙。特別是 P95 也介紹過，起音部分的音程帶有微妙搖擺感的飽滿銅管聲音，這種音色又被稱為「TOTO brass」，是 TOTO 樂團經常使用、人氣相當高的手法。

80 年代之後進入數位合成器的全盛期，其中很受歡迎的類比合成器聲音，例如 Van Halen 樂團的《1984》專輯中收錄的名曲〈JUMP〉。OBERHEIM 的複音合成器因聲音明亮而相當有名，有名程度好比吉他手都會彈奏〈禁忌遊戲〉、或是剛學會鋼琴的小孩一定會彈〈踩到貓兒〉一樣。時至今日複音合成器還是合成器少年樂手必須會的樂器（笑）。

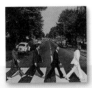

《Abbey Road》
The Beatles

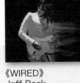

《WIRED》
Jeff Beck

《Out Of The Blue》
Electric Light Orchestra

《AIRPLAY》
AIRPLAY

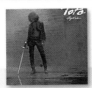

《Hydra》
TOTO

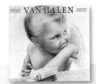

《1984》
Van Halen

1970年代
前衛搖滾

合成器對音樂帶來很深遠的影響,其中前衛搖滾 (Progressive Rock) 則是最早發展起來的類型。當時被歸為「進階搖滾」的類型。雖然這種歸類好像不太適用現在,但 1970 年代的確摸索出很多新的東西。其中也與合成器的使用息息相關,許多新嘗試如雨後春筍出現,例如有不使用吉他改成大量利用鍵盤、合成器的搖滾樂團,他們不僅大量使用變拍,也很會製作比較複雜的概念性專輯。除此之外還有 1 首 20 分鐘以上的長樂曲、或融合古典或爵士等的融合音樂。

Emerson, Lake & Palmer (EL & P) 是其中典型的鍵盤樂團。他們不僅在音樂中加入古典要素,還用 MOOG 模組合成器坐鎮舞台,並且透過將刀刃刺入琴鍵的誇張視覺演出、手持帶狀控制器學吉他手跑跳、或是一邊旋轉鋼琴一邊演奏,創造出充滿話題性的聲音。與 EL & P 的凱西埃莫森 (Keith Emerson) 齊名的知名鍵盤手瑞克威克曼 (Rick Wakeman) ,由他所屬的 Yes 樂團所發行的《Close to the Edge》專輯中,其中一首是由各項樂器的演奏技巧與合奏的絕妙搭配所構成的 18 分鐘長樂曲,這張專輯也因此成為搖滾史上最著名的專輯。這張

也是我心目中的第一名。這個年代還有創世紀樂團,在彼得蓋布瑞爾 (Peter Gabriel) 及菲爾柯林斯 (Phil Collins) 還沒有離開就已經很有名,他們很擅長營造中世紀感的氛圍,也很會使用 MOOG 踏板式低音合成器「Taurus」,鍵盤的合奏十分優秀卻不過分花俏,可以說是相當精湛的合成器聲音。

前衛搖滾的另一個常見特徵是音色帶有抒情旋律。其中的代表樂團有 Camel 和 Focus。Camel 的演唱會專輯《A LIVE RECORD》中,使用了 MiniMoog 的聲音和動人的吉他,也是一張相當棒的專輯。在這之後,複音合成器大約在 70 年代後半登場了。複音合成器被使用到前衛搖滾,因而出現許多和音 (和弦) 美妙的合成器聲音。變拍或合奏甚至變得更加複雜,直到 80 年代前衛搖滾徹底的衰退以前,U.K. 樂團是最後一組也是最閃耀的樂團。同名專輯《U.K.》即是利用 YAMAHA CS80 的複音合成器聲音做出的優秀作品。前衛搖滾的發展以英國、歐洲為主,美國則是完全不受歐陸的影響,用自己的方式詮釋發展前衛搖滾,代表有弗蘭克扎帕 (Frank Zappa) 以及 TODD RUNDGREN'S UTOPIA 。

《Brain Salad Surgery》
Emerson,Lake & Palmer

《Close to the Edge》
YES

《SECONDS OUT》
GENESIS

《A LIVE RECORD》
CAMEL

《U.K.》
U.K.

《TODD RUNDGREN'S UTOPIA》
TODD RUNDGREN'S UTOPIA

由於早期的類比合成器只能發出單音，所以大多被用於旋律或主旋律樂器。從這點來看，比起做為歌曲伴奏，在以演奏為主的音樂中做為旋律使用，應該更能發揮其利用價值。和歌唱部分極少的前衛搖滾相同，爵士、融合爵士也常使用合成器。

奇克柯瑞亞（Chick Corea）的《The Leorechaun》或《MAD HATTER》專輯中，可以聽到很美妙的合成器獨奏聲音。賀比漢考克（Herbie Hancock）後來又與MATERIAL 樂團成員合作，把搓碟（scratch）或嘻哈（Hip Hop）等元素融入爵士，發表了震驚樂壇的大作《Future Shock》。現在看來已經是相當常見的手法，但當時仍是未知的風格。許多專輯的合成器聲音都相當有特色，但這裡我想介紹《SUNLIGHT》。這張專輯有趣的地方在於，聲碼器的使用量很大，有種「就算是流行鐵克諾也沒用得這麼多吧？」的感覺。喬治杜克（George Duke）也是一名很優秀的合成器樂手，他在 Frank Zappa 樂團時也相當活躍，發行過許多放克風格的個人專輯。另外，與鼓技超群的比利科巴姆（Billy Cobham）組團推出的專輯《LIVE》，其他成員還包含

阿爾馮索約翰遜（Alphonso Johnson）（B）以及約翰斯科菲爾德（John Scofield）（G）等重量級人物。合成器的使用技巧出神入化讓人激動不已。

以樂團來說，WEATHER REPORT 是最成功的樂團之一，其成員喬亞溫奴（Joe Zawinul）那種緩慢如蛇行般的演奏相當有魅力。Pat Metheny Group 的萊爾梅斯（Lyle Mays）的演奏深具特色美，與派特麥席尼（Pat Metheny）宛如小號的吉他合成音合奏出的美妙聲音，很希望各位也能聽聽看。

這裡主要介紹由數名爵士、即興型音樂家組成的專輯。最後想特別介紹吉諾萬內利（Gino Vannelli）的名作《BROTHER TO BROTHER》。這張專輯具有初期AOR風格，超大膽的低音部合成音一面與打弦聲產生絕妙的交替，一面發出「byooon～」的聲響，雖然看似不起眼，但仔細聽的話就能感受到強大的存在感。身為 Steely Dan 合唱團樂迷的我，雖然也很想介紹《Aja》這張專輯，但就不會著眼在合成器音色上，有機會再向各位介紹。

《The Leprechaun》
Chick Corea

《SUNLIGHT》
Herbie Hancock

《"LIVE" ON TOUR IN EUROPE》
The Billy Cobham–George Duke Band

《8:30》
WEATHER REPORT

《OFFRAMP》
Pat Metheny Group

《BROTHER TO BROTHER》
Gino Vannelli

德國電音

1970 年代的德國，給人的印象就是現代音樂的潮流、相機等工業製品的製造大國。以電子機器＋實驗音樂的形式融入搖滾的新音樂在此時漸漸萌芽，與藥物等嬉皮文化結合之下，這獨特的背景便發展成德國電音。早期只是針對吉他、鼓、電子音等進行各種嘗試，合成器問世之後才慢慢變成更為洗鍊的聲音。

環境音樂（ambient）的最初聲音是由 Tangerine Dream、Ash Ra Tempel、Popol Vuh、克勞斯舒爾茨（Klaus Schulze）等創造出來的。Tangerine Dream 早期是創作實驗性的陰沉音色，然後變成 3 人組合，發表過《Phaedra》、《Rubycon》、《Ricochet》等名作，作品中可以聽到透過緩慢地變化編曲模式所做出的激揚又內斂聲音。Ash Ra Tempel（AshRa）也從早期迷幻混沌、帶有藍調感的吉他與電子音交疊的即興，發展到以吉他琶音製作的編曲聲音，直到發行帶給現在的浩室／鐵克諾很大影響的個人專輯《E2–E4》為止，其中也有使用合成器與吉他的優秀作品。克勞斯舒爾茨的大部分作品都是大量用到合成器與編曲機反覆做出充滿內斂的聲音，堪稱「空間藥物聲音」的極致。

Cluster 樂團及前成員康拉德施尼茲勒（Conrad Schnitzler）是以更加實驗性的方式，把合成器當做無機質的電子音，因此可說是電音放克的始祖。音樂接近靈性，卻很強調節奏、又帶有幽默感，還是以流行方式創作作品。因此紅遍全世界的 KRAFTWERK 在德國電音中，或許不是那麼正統，但可以確定的是，由於他們的高人氣，德國搖滾才得以受到世人矚目，之後才會發展出合成器音樂、鐵克諾音樂。

以節奏來說，Neu!、La Düsseldorf 和 KRAFTWERK 很像，都是人工電音式的反覆演奏形態，這樣的形態也影響後來的許多樂團。素有德國搖滾靈魂人物之稱的製作人兼工程師——科尼普朗克（Conny Plank），與 Cluster 樂團的莫比斯（Moebius）、Guru Guru 的鼓手馬尼諾伊梅爾（Mani Neumeier）所製作的《ZERO SET》，是由真鼓所創造的人工電音音色的最高傑作。

《Phaedra》
Tangerine Dream

《timewind》
Klaus Schulze

《Cluster 2》
Cluster

《TRANS EUROPE EXPRESS》
KRAFTWERK

《NEU! 2》
NEU!

《ZERO SET》
Moebius–Plank–Neumeier

1970 年 代 後 半 至 80 年 代，隨 著 KRAFTWERK 的大紅大紫，世界各國也出現許多深受影響的音樂家。而 KRAFTWERK 發表《MAN·MACHINE》的 1978 年便是起始點。美國則有 Devo，由布萊恩伊諾（Brian Eno）擔 任 製 作、科 尼 普 朗 克（Conny Plank）操刀錄音這種前所未有的形式，發 行 了 他 的 第 一 張 專 輯《Q：Are We Not Men ？ A：We Are Devo! 》。日本方面，YMO 也發行出道專輯。隔年 79 年發表的名作《Solid State Survivor》受到廣大喜愛，與「TOKIO」這個詞一同迎來流行鐵克諾的熱潮。

英國同時期出現了龐克樂，與鐵克諾合體形成一股新浪潮樂風。之後 Art of Noise 成為取樣時代的核心人物，YES《Lonely Heart》的製作人特雷弗霍恩（Trevor Horn），於 80 年擔任 The Buggles 主唱時發行了《the age of plastic》。在以合成器為主要樂器、流行取向的時代，這張專輯具有代表那個時代的聲音，隨著〈video killed the radio star〉的爆紅，也成為 1981 年 MTV 開局的第一支 MV。80 年代前半，介

於新浪潮與鐵克諾中間的電子流行樂在英國流行了起來。OMD、The Human League、Yazoo、Depeche Mode、Ultravox 都是當時興起的代表樂團。

此外，雖然沒有造成多大話題，美國的 TODD RUNDGREN'S UTOPIA 鍵盤手羅傑鮑威爾（Roger Powell）也於 80 年發行他的第二張專輯《Air Pocket》。有別於歐洲風的流行鐵克諾音樂，現在聽起來還是相當新鮮獨特。在這之後，也一直有從流行鐵克諾類的合成器手發跡出道的音樂家，例如因長相而有瘋狂科學家稱號的湯瑪斯道比（Thomas Dolby）、外型甜美且女性粉絲眾多的霍華瓊斯（Howard Jones）等。

我極力推薦 Hatfield and the North 與 National Health 的鍵盤手戴夫史都華（Dave Stewart），與歌手芭芭拉斯金（Barbara Gaskin）合作的 7 英吋單曲系列。因為合成器與節奏機的運用極為出色，使得流行鐵克諾作品備受注目。這些單曲在 1986 年又以 CD 形式重新發行。

《Q:Are We Not Men?
A:We Are Devo!》
DEVO

《Solid State Survivor》
Yellow Magic Orchestra

《THE AGE OF PLASTIC》
BUGGLES

《AIR POCKET》
Roger Powell

《THE GOLDEN AGE
OF WIRELESS》
Thomas Dolby

《Up from the Dark》
Dave Stewart &
Barbara Gaskin

1990年代
浩室／鐵克諾

　　1970 年代後期，浩室音樂早已在芝加哥慢慢萌芽，但直到 80 年代後半才紅遍全球。說來有點諷刺，當時有錢的音樂家或日本民眾等，都將目光放到數位合成器及 PCM 鼓組，使得舊的類比合成器價格下跌，因為這樣沒錢的音樂人才得以低價購入。在用心製作以及取樣器的低價化幫助之下，那時創造出許多優秀的音樂作品。結果，那些原本被數位合成器吸引的人又再度注意起舊式合成器，浩室音樂也快速地傳遍世界各國，然後再次掀起鐵克諾熱潮。回顧合成器的發展，80 ～ 90 年代的浩室、鐵克諾大致就如上述這樣，不過或許也不是很精確的說法。ROLAND 的節奏機 TR-909 或低音合成器 TB-303，從發售初期的低評價翻身，到被歸類到高價位……應該是最顯而易見的例子。

　　之後的浩室與鐵克諾發展到細分化，也因此出現各種新名稱，光是介紹就可以出版好幾本書。由於不屬於合成器的使用方式，這裡不打算進一步說明。

　　音序輸入在流行樂中的占比在 80 年代後有急速增加的現象。80 年代，因電腦或合成器、節奏器的蓬勃發展，使得音樂數量暴增而對傳統音樂造成威脅，當時也出現很多反彈聲音，例如，堅持「不使用音序輸入創作」或格外講究真實樂器／現場演奏。不過，進入 90 年代之後這些聲音也逐漸消失，數位科技很自然而然成為音樂製作的工具。「音序輸入」、「取樣器」、「合成器」不僅是歐洲節拍（Eurobeat）、出神、鐵克諾等舞曲音樂不可或缺的工具，對於流行樂來說也是無法取代的工具。

　　以自製電子機器製造聲音既美又極度瘋狂的 Aphex Twin、奠定酸浩室基礎的 808STATE、加以發揚光大的 Hardfloor、建立起搖滾與鐵克諾橋樑的 underworld、不靠拍子還是能做出許多美麗樂句的 Orbital、以及成為日本作曲家進入海外市場契機的石井健等，都是引領當代音樂的優秀音樂家。我是從合成器的使用方式選出這些音樂代表，不過若從取樣、節奏方面來看，The KLF、The Prodigy、Squarepusher 等也是極為重要的音樂家。

《Selected Ambient Works 85-92》
Aphex Twin

《ex:e》
808STATE

《TB RESUSCITATION》
HARDFLOOR

《second toughest in the infants》
underworld

《The Middle Of Nowhere》
Orbital

《GARDEN ON THE PALM》
Ken Ishii

用 10 年為單位區分或許有點勉強，大致上而言，60 年代是合成器登場的時代、70 年代是類比時代、80 年代是數位時代、90 年代是取樣與復刻類比的時代、2000 年代是軟體的時代、進入 2010 年代後變成軟硬體並存的時代。

2000 年代的前 10 年，隨著軟體音源的發達與介面變得容易操作，在家使用 DAW 軟體，獨自完成音樂製作不再是天方夜譚，因而促使電子、晶片等音樂進入全盛期。在這個多樣化的時代很難說哪種音樂是主流。不過我就舉三種不同類型的代表（雖然都是活躍於 90 年代的類型），一個是利用 Auto-Tune 等聲碼器傳播流行樂、素有法國電音（French electronic）或機器人搖滾（Robot rock）稱號的 Daft Punk。二是有大節拍（Big beat）之稱、聲音激烈扭曲且充滿暴力卻很悅耳，有無限的創作精力持續推出新的電子、舞曲音樂的 The Chemical Brothers。三是使用 MAX / MSP 等、以及波形編輯和軟體合成器做出雜音或電音的 Autechre。

2010 年代以後，除了使用模組合成器的音樂作品變多以外，80 年代的流行鐵克諾、新浪潮音樂、電子流行音樂也有再度流行的趨勢，例如 Chvrches 等。日本則出現以製作電音香水（perfume）、卡莉怪妞而聞名的製作人中田康貴，他的音樂既帶有 80 年代的氛圍，卻又結合最新科技，洗鍊的編曲、EDM 或陷阱（Trap）要素都巧妙地融入到音樂裡，成為這個時代的音樂象徵。

還有，在音樂平台上引起話題的初音未來等，在家就能製作音樂的類型也變得愈來愈多。除此之外，現在流行在音樂平台上發表音樂、以及利用串流媒體收聽音樂等，換句話說現在不是以 CD、專輯等載體取得音樂，收聽方法的改變在流行音樂的歷史上也算是重大事件了吧。

最後，想稍微介紹一下這 10 年間我最喜歡的樂團，Dirty Loops。精湛的編曲與高超的技巧，對以演奏為主的人或以編曲為主的人來說，都是極富魅力的聲音。

(thanks to Kohei Sakae)

《discovery》
daft punk

《Singles 93-03》
Chemical Brothers

《Draft 7.30》
Autechre

《Digital Native》
中田康貴

《初音未來 BEST impacts 》
V.A.

《Loopified》
Dirty Loops

part 05 合成器的Q&A

BONUS TRACK

AUDIO FILE INDEX

本書專屬音檔下載位置

請輸入網址
https://reurl.cc/m9pbk9

或掃QRCode

「SPACY_78」

Sounds by Kimitaka Matsumae

說是合成器樂曲,可能不是。那是電子樂嗎?好像也不是。只能說是我即興演奏的一段「空間」效果音樂。這個音檔是以 DAW 軟體(MOTU Digital Performer)錄製仿類比合成 KORG MS-20 的演奏,而且是以單聲道一次錄一軌的方式完成,共錄了 16 軌。完全只用 MS-20 的即興演奏。效果器也只使用延遲和殘響,營造只有電子音流動的空間。這個音檔提供各位自由使用,不過請註明 Sounds by Kimitake Matsumea。

日英中翻譯對照表

加算合成	Additive Synthesis	加法合成
アルゴリズム	algorithm	演算法
アンビエント	ambient	環境音樂
アンプ	Amplifier	放大器
アナログ・シンセサイザー	Analog Synthesizer	類比合成器
アルペジエイター	Arpeggiator	琶音器
アタック	attack	起音
バンド・リジェクト・フィルター	Band Reject Filter	帶阻濾波器
チョーキング	bending	推弦
ブレイクビーツ	break beats	碎拍
コーラス	chorus	合音
クラビネット	Clavinet	仿擊弦電鋼琴
クロック	clock	時脈
コンプレッサー	Compressor	壓縮器
クレッシェンド	crescendo	漸強
クロスモジュレーション	cross–modulation	交叉調變
カットオフフリケンシー	cut–off frequency、cutoff	截止頻率
ディケイ	decay	衰減
ディレイ	delay	延遲
ディストーション	distortion	失真
ドラム・パターン	drum pattern	鼓組節奏
エンベロープジェネレーター	Envelope Generator	波封調節器
イコライザー	Equalizer	等化器
ユーロビート	Eurobeat	歐洲節拍
エクスポネンシャル	Exponential	指數
フィードバック	feedback	回授
フィルター	Filter	濾波器
フランジャー	flanger	噴射效果器
フォルマント	formant	共振峰
周波数変調	frequency modulation	頻率調變
ゲート	gate	閘門
グライド	glide	滑音
グリッサンド	glissando	滑奏
ハーモニー	harmo	和聲
ハイカット・フィルター	High Cut Filter	高截濾波器
ハイパス・フィルター	High Pass Filter	高通濾波器
キー・フォロー	key follow	鍵盤追蹤調節
キーボード.トリガー	KEYBOARD TRIGGER	鍵盤觸發
レガート	legato	圓滑奏
リミッター	Limiter	限制器
ローカット・フィルター	Low Cut Filter	低截濾波器

ローパス・フィルター	Low Pass Filter	低通濾波器
マトリクス・モジュレーション	Matrix • Modulation	矩陣調變
モデリング音源	modeling	建模（音源）
モジュラーシンセ	Modular Synthesizer	模組合成器
モジュレーション	modulation	調變
モジュレーション・ホイール	modulation wheel	調變滾輪
モノフォニック	monophonic	單音
オシレーター	Oscillator	振盪器
オシレーター・シンク	oscillator sync	振盪器同步
パッド	pad	襯底
パンポット	pan pot	音量定位
パッチ	patch	跳線
フェイズ	phase	相位
フェイズ・シフター	Phase shifter	移相器
ピッチ・ベンダー	pitch bend	音高調節輪
ポリフォニック	polyphonic	複音
ポルタメント	portament	滑音
パワー・コード	power choad	強力和弦
パルスウィズ・モジュレーション	Pulse Width Modulation	脈衝波寬度調變
リアルタイム・コントローラー	Realtime controller	即時控制器
リリース	release	釋音
レゾナンス	resonance	共振
リバーブ	reverb	殘響
リバース	reverse	反轉
リング・モジュレーター	Ring Modulator	環型調變器
スクラッチ	scratch	搓碟
シーケンス	Sequencer	音序器
スフォルツァンド	sforzando	突強
シミュレート	simulate	模擬
サイン	sine wave	正弦波
サステイン	sustain	延音
スウィープ	sweep	變頻
テスト・パターン	test pattern	檢驗圖
トランスポーズ	transpose	移調
トレモロ	tremolo	震音
チューニング	tuning	調音
ユニゾン	unison	齊奏
ビブラート	vibrato	抖音
ボコーダー	Vocoder	聲碼器

國家圖書館出版品預行編目（CIP）資料

圖解合成器入門/松前公高著；陳弘偉譯. -- 修訂一版. -- 臺北市：易博士
文化, 城邦文化事業股份有限公司出版：英屬蓋曼群島商家庭傳媒股份
有限公司城邦分公司發行, 2023.01
　　面；　公分. --（最簡單的音樂創作書）
譯自：シンセサイザー入門 Rev.2：音作りが分かるシンセの教科書
ISBN 978-986-480-265-4(平裝)
1.CST: 電子音樂 2.CST: 音效 3.CST: 編曲
917.72　　　　　　　　　　　　　　　　　111020994

DA2026

圖解合成器入門：
一次搞懂基本原理和製作方法，自己的音色隨你自由創造！

原 著 書 名／シンセサイザー入門 Rev.2：音作りが分かるシンセの教科書
原 出 版 社／株式会社リットーミュージック
作　　　者／松前 公高
譯　　　者／陳弘偉
選 書 人／鄭雁聿
編　　　輯／鄭雁聿

業 務 副 理／羅越華
總 編 輯／蕭麗媛
視 覺 總 監／陳栩椿
發 行 人／何飛鵬
出　　　版／易博士文化
　　　　　　城邦文化事業股份有限公司
　　　　　　台北市中山區民生東路二141號8樓
　　　　　　電話：（02）2500-7008　傳眞：（02）2502-7676
　　　　　　E-mail：ct_easybooks@hmg.com.tw
發　　　行／英屬蓋曼群島商家庭傳媒股份有限公司城邦分公司
　　　　　　台北市中山區民生東路二段141號11樓
　　　　　　書虫客服服務專線：（02）2500-7718、2500-7719
　　　　　　服務時間：周一至周五上午09:30-12:00；下午13:30-17:00
　　　　　　24小時傳眞服務：（02）2500-1990、2500-1991
　　　　　　讀者服務信箱：service@readingclub.com.tw
　　　　　　劃撥帳號：19863813
　　　　　　戶名：書虫股份有限公司
香港發行所／城邦（香港）出版集團有限公司
　　　　　　香港灣仔駱克道193號東超商業中心1樓
　　　　　　電話：（852）2508-6231　傳眞：（852）2578-9337
　　　　　　E-mail：hkcite@biznetvigator.com
馬新發行所／城邦（馬新）出版集團 [Cite (M) Sdn. Bhd.]
　　　　　　41, Jalan Radin Anum, Bandar Baru Sri Petaling, 57000 Kuala Lumpur,
　　　　　　Malaysia
　　　　　　電話：（603）9056-3833　傳眞：（603）9057-6622
　　　　　　E-mail：services@cite.my
製 版 印 刷／卡樂彩色製版印刷有限公司

SYNTHESIZER NYUMON REV.2 OTOZUKURI GA WAKARU SYNTHE NO KYOKASHO
Copyright © 2018 KIMITAKA MATSUMAE
Originally published in Japan by Rittor Music, Inc.
Traditional Chinese translation rights arranged with Rittor Music, Inc. through AMANN CO., LTD.

■2020年11月03日初版
■2023年01月31日修訂1版
ISBN　978-986-480-265-4

Printed in Taiwan

城邦讀書花園
www.cite.com.tw

定價600元　HK$200